卡通绘画阶梯教程（中级篇）

角色造型

王静赵晨编

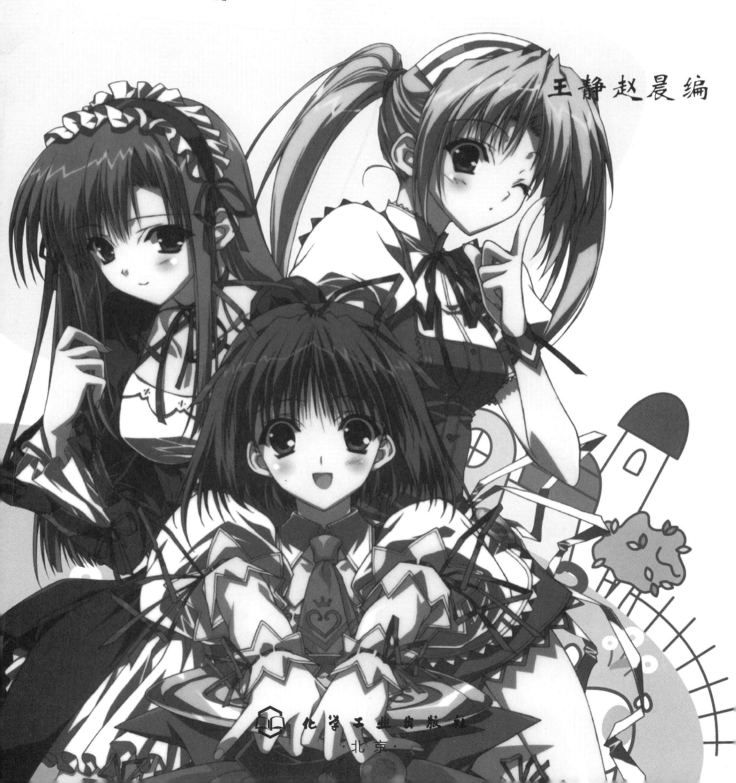

化学工业出版社
·北京·

U0152783

本书为卡通绘画的入门教程，主要内容包括卡通绘画工具、卡通绘画的基础知识、卡通人物的绘制、卡通动物的绘制及场景透视知识等。本书语言简明，讲解清晰，易懂易学，是卡通爱好者学习绘画的起步教材，也是相关学校及培训机构的卡通绘画实用教材。

图书在版编目(CIP)数据

卡通绘画阶梯教程（中级篇） 角色造型／王静，赵晨编. —北京 : 化学工业出版社，2011.5
ISBN 978-7-122-10686-5

Ⅰ．卡… Ⅱ．①王… ②赵… Ⅲ．动画-绘画技法-教材 Ⅳ．J218.7

中国版本图书馆CIP数据核字（2011）第035499号

责任编辑：丁尚林 陈 曦　　　责任校对：宋 夏

出版发行：化学工业出版社（北京市东城区青年湖南街13号　邮政编码100011）
印　　刷：北京云浩印刷有限责任公司
装　　订：三河市万龙印装有限公司
880mm×1230mm　1/16　印张9¼　字数377千字　2011年6月北京第1版第1次印刷

购书咨询：010-64518888（传真：010-64519686）　售后服务：010-64518899
网　　址：http://www.cip.com.cn
凡购买本书，如有缺损质量问题，本社销售中心负责调换。

定　　价：29.00元

前 言

　　卡通是一种另类的艺术表现形式，它可以通过简单的造型来阐述复杂的社会现象。最初卡通只是政治的利刃，用它幽默、夸张的艺术形式来抨击时政。但随着社会的多元化发展，卡通有了更贴近生活的意义。

　　如今，更多的人喜欢卡通、希望了解卡通，想要通过自己的画笔创造卡通形象。为了帮大家解决在绘制卡通形象中所遇到的一系列问题，我们将通过《卡通绘画阶梯教程》丛书逐一进行讲解。

　　《卡通绘画阶梯教程》丛书共有三个分册：《基础造型（初级篇）》、《角色造型（中级篇）》、《综合技法（高级篇）》。针对绘制卡通时需要用的工具，卡通人物、动物的绘制方法、造型特点等，利用透视、特写的绘制手法，搭配场景、特效，全方位展现卡通角色创作的方式方法。

　　《基础造型（初级篇）》包括绘制卡通时会用到的工具、人物的基本绘制方法、动物的绘制方法以及一些简单的透视技巧与场景搭配。书中将角色绘制过程中应注意的重点、难点部分做了细致的讲解与提示，解决了大家在绘画初期会遇到的各种问题。

　　《角色造型（中级篇）》主要讲了不同的角色造型、在绘制上会遇到的问题以及不同角色所需服装的画法。表情动作一章中讲述了人物各种身体姿态，因表情、情绪而做出的各种动作，解决了大家在角色造型上会遇到的各种问题。

　　《综合技法（高级篇）》摆脱了基础的绘制方法，进入了创作阶段。讲述了角色骨骼、肌肉的结构，加深了人物身体构架的讲解。书中特殊效果、角色形象以及人物设定等部分，都是在为卡通漫画创作奠定基础。最后在卡通漫画创作一章中，讲解了创作漫画的方式方法，解决了大家无法独立创作漫画的问题。

　　《卡通绘画阶梯教程》是一套从简至繁的卡通绘画教程，是学习卡通绘制时必不可少的工具书。它会成为你在学习绘制卡通时的良师益友，伴你攻克无数绘画难题。

<div style="text-align:right">王静</div>

目录

第一章　刻画生动的表情

表情是整个动漫角色的灵魂所在，不同的表情可以流露出不同的情感。
本章讲述了如何以不同的五官来表现千变万化的表情，让角色变得更加鲜活。

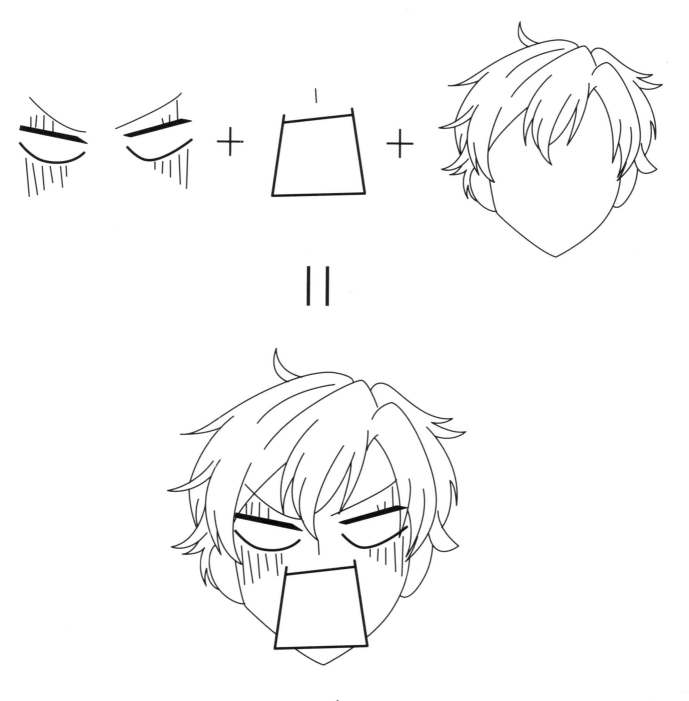

一、人物头部的结构

1. 人物头部划分

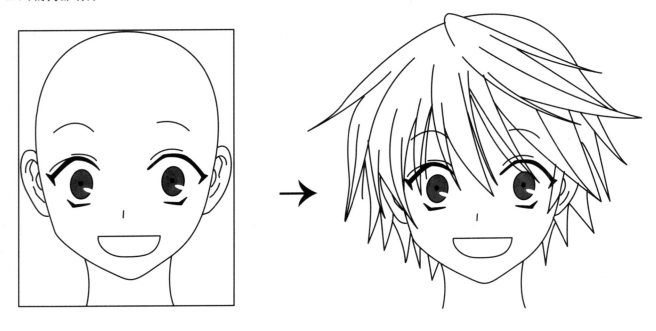

要正确地画出人物头部，首先要了解人物头部的划分，掌握人物五官、头发的位置。虽然在人物脸上五官、头发的位置都是固定的，但在一些特殊表情中，要夸张表现眼睛或嘴巴，就会使五官位置有所偏移。

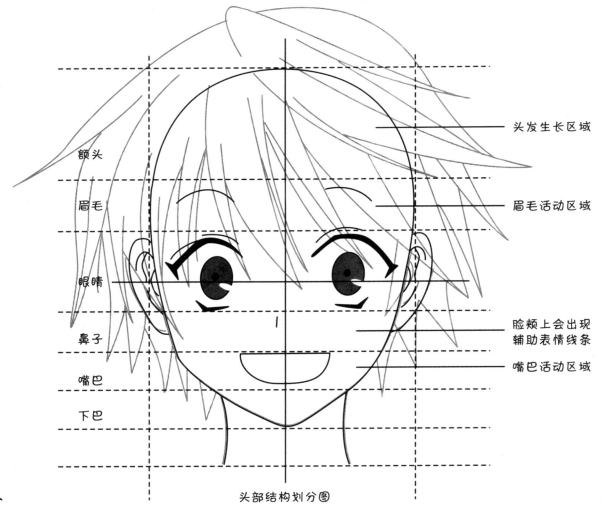

额头

眉毛

眼睛

鼻子

嘴巴

下巴

头发生长区域

眉毛活动区域

脸颊上会出现
辅助表情线条

嘴巴活动区域

头部结构划分图

2. 头发的生长区域

头部阴影部分是头发的生长区域，无论什么发型，都在此区域中进行绘制、变化。

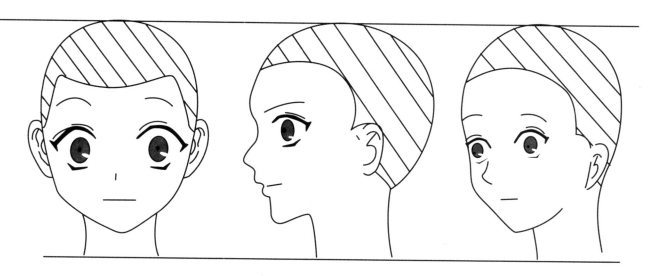

3. 头发的绘制过程

只了解头发的生长区域是不够的，还要了解漫画中头发的绘制方法。

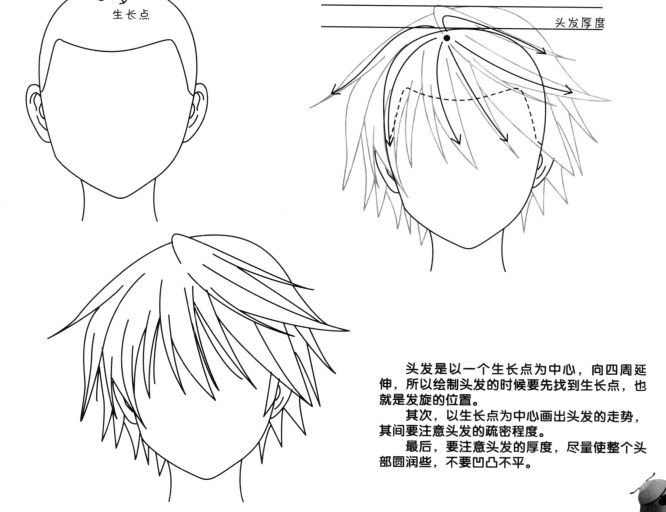

生长点

头发厚度

头发是以一个生长点为中心，向四周延伸，所以绘制头发的时候要先找到生长点，也就是发旋的位置。

其次，以生长点为中心画出头发的走势，其间要注意头发的疏密程度。

最后，要注意头发的厚度，尽量使整个头部圆润些，不要凹凸不平。

4. 基本发型的绘制

动漫中的发型会有很多种，无论男女老少，纷繁别类各种各样。在这些发型中有长发、短发、卷发、直发，但无论哪种，在画法上都有其相似的地方。下面就通过3组例图来详细讲解动漫头发的画法。

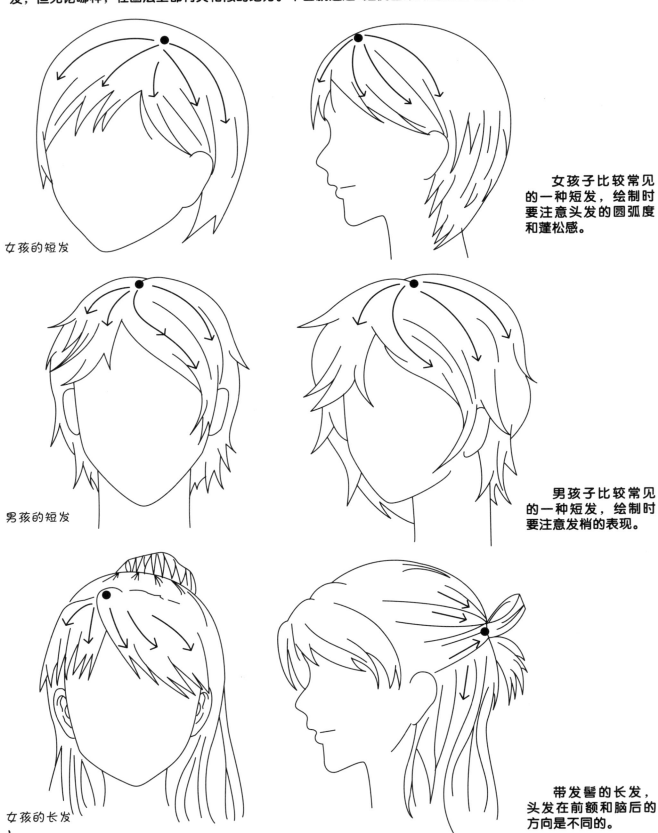

女孩的短发

女孩子比较常见的一种短发，绘制时要注意头发的圆弧度和蓬松感。

男孩的短发

男孩子比较常见的一种短发，绘制时要注意发梢的表现。

女孩的长发

带发髻的长发，头发在前额和脑后的方向是不同的。

5. 发髻的画法

　　发髻的画法比较特殊，线条较细碎，比较容易分不清主次。绘制时先确定发髻外形轮廓，再画出发髻中主要线条，最后再细化发髻中的碎发。从下列图解中，可以看出不同发髻的具体绘画方法。

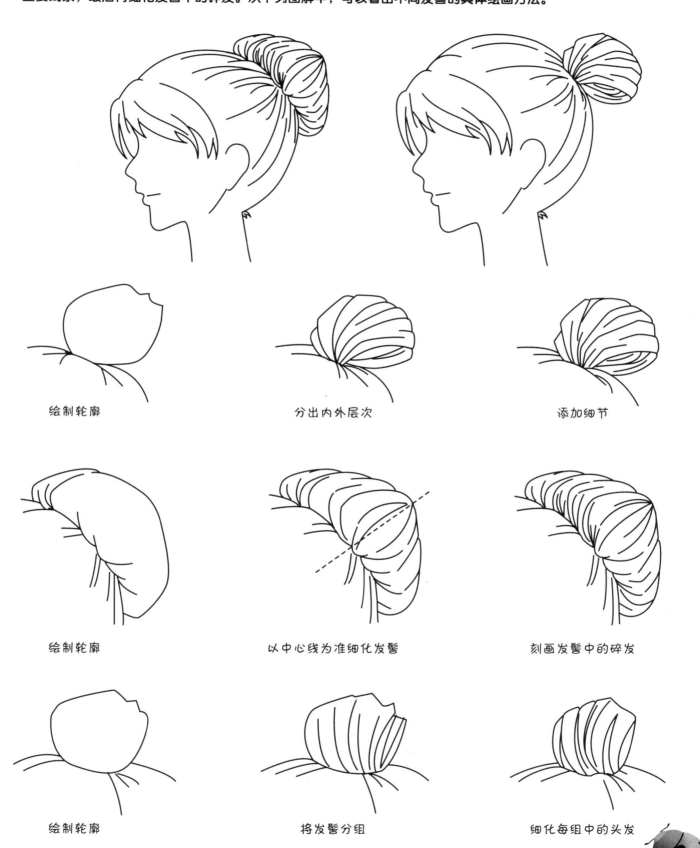

绘制轮廓　　　　　　　　分出内外层次　　　　　　　　添加细节

绘制轮廓　　　　　以中心线为准细化发髻　　　　　刻画发髻中的碎发

绘制轮廓　　　　　　　　将发髻分组　　　　　　　细化每组中的头发

二、脸型与十字线

1. 十字线的重要性

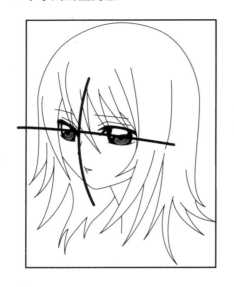

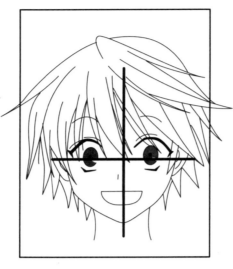

十字线是确定五官位置的重要参考线，横线从眼睛中间穿过，可以确定眉毛、眼睛、耳朵的位置；竖线从额头到下巴中间穿过，可以确定鼻子、嘴巴的位置。

2. 各种不同的脸型

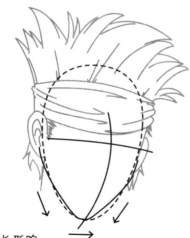

长形脸

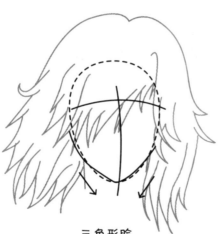

三角形脸

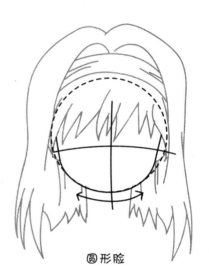

圆形脸

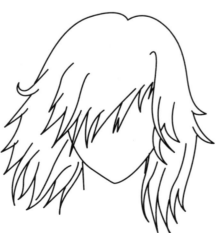

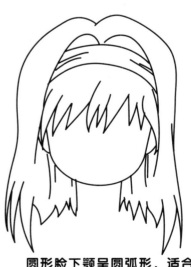

长形脸下颚较宽，有成熟感。

三角形的脸下巴是尖尖的，显得很俊俏。

圆形脸下颚呈圆弧形，适合可爱型人物使用。

.6.

3. 不同视角的脸型

　　绘制动漫的过程中，关于不同视角的绘制方法也很重要。这其中包括三个平视：正面、侧面、背面；以及仰面、俯面、斜侧面等其他不同视角。

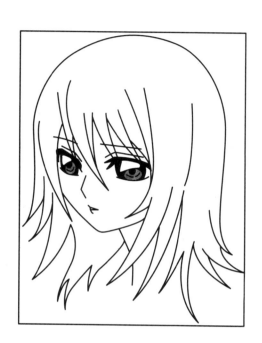

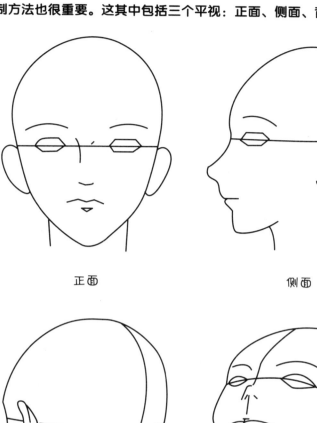

正面　　　　　　　　　　　　侧面

背面　　　　　　　　　　　　仰面

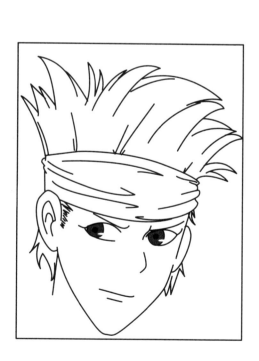

　　这六个只是比较常见的几个视角图，在以后的绘制中，还会遇到更多、更复杂的视角图。

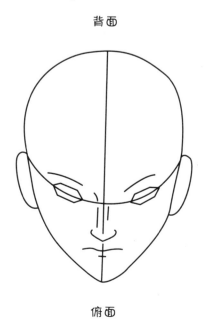

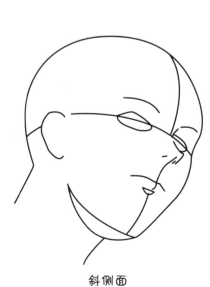

俯面　　　　　　　　　　　　斜侧面

三、用眉毛、眼睛、嘴改变表情

表情与五官之间有着密不可分的关系，现在我们通过改变眉毛的形状，来绘制出不同的表情。首先来学习眉毛的绘制及包含种类。

1. 眉毛的绘制及种类

眉毛的绘制是五官中最简单的一项，很多种眉毛是由一根线条来表示的。略微不同的是从眉头到眉梢越来越细，而且不管男女，眉毛的外形基本差不多。

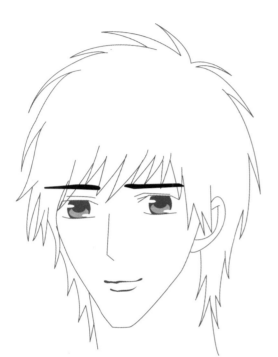

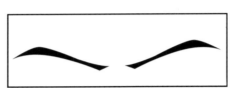

棱角分明的眉毛适合冷峻型的人物使用。

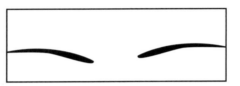

眉头宽眉梢窄的柳叶眉，适合俊俏的男孩使用。

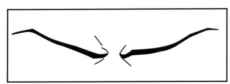

棱角分明的细眉，也很适合冷峻型的人物，但会显得更加严肃。

男生的眉毛，眉头较宽、眉梢较细。

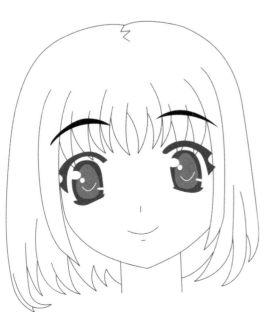

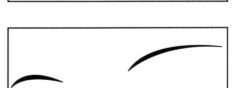

眉头挑起型的眉毛，比较适合忧郁型女孩使用。

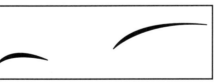

两头尖尖、中间弯弯的眉毛是最常见的一种，绝大多数角色都会使用。

单线条眉毛适合造型较为简单的人物使用。

女孩的眉毛，眉头和眉梢都比较细。

2. 由眉毛改变表情

男孩的表情

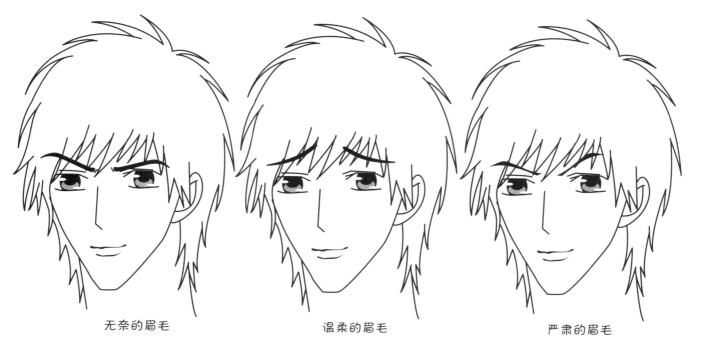

无奈的眉毛

温柔的眉毛

严肃的眉毛

挑起一边的眉毛，另一边保持不变，会有无奈的效果。

八字眉适合委屈的表情，用这样的八字眉会使人物显得温柔。

立眉适合生气时的表情使用，会显得很严厉。

女孩的表情

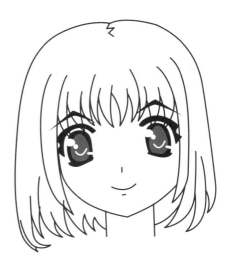

伤感的眉毛

快乐的眉毛

淘气的眉毛

眉头向上轻挑，会使人物带有伤感情绪。

单线条、大弧度，让眉毛看上去很普通，但却带有喜悦在里面。

眉毛从中间立起来，两端尖尖的，营造出调皮的效果。

3. 眼睛的绘制及种类

眼睛的绘制方法有很多种，从女孩子灵动鲜活的大眼睛，到男孩子缠绵悱恻的狭长眼睛。虽然画法相同，但所表达出来的内心情感却是相差甚远。

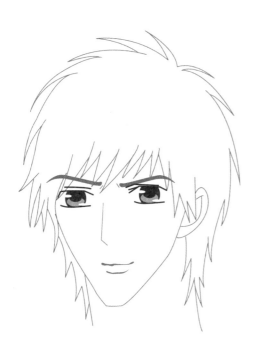

男孩子的眼睛多以长形为主，偏圆形的眼睛适合可爱、正太型人物使用。

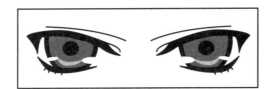

上下睫毛向中间倾斜，使眼睛有凌厉感；而中间黑色的瞳孔更能体现出眼神的犀利。

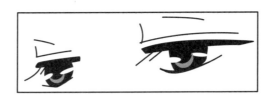

眼睫毛向下盖住一部分眼睛，可以使眼神看起来很忧郁。

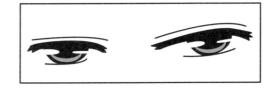

半圆形眼睛让人产生"眯起眼睛"的错觉。

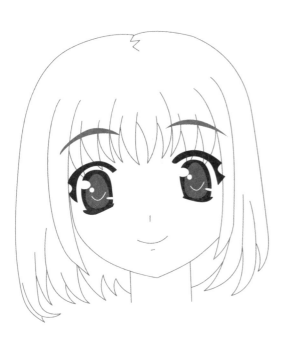

女孩子的眼睛是大大、圆圆的，有时会突出睫毛的绘制，看起来可爱、灵动。

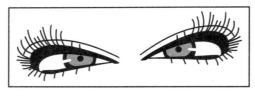

极具魅惑的凤眼，有着长长的睫毛，适合妖媚型女孩使用。

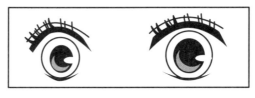

果冻般的大眼睛，适合清纯、天真型人物。

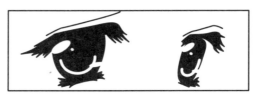

上下睫毛都很浓重的眼睛，适合内向型女孩使用。

4. 由眼睛改变表情

男孩的表情

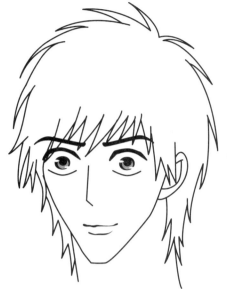 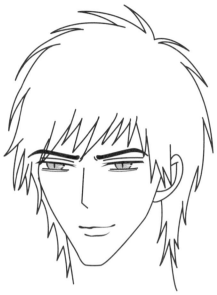 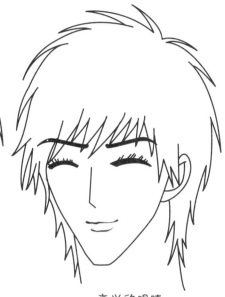

惊讶的眼睛

腹黑的眼睛

高兴的眼睛

眼仁与上下眼睑距离较大时，就会有瞪起眼睛的效果，会带来吃惊、恐惧这类效果。

上下眼睑距离很近，眼仁又是眯成一条缝，会有坏坏的感觉，适合想坏主意时使用。

整个眼睛变成上圆弧形，睫毛向上翘，会有十分高兴的效果。但睡觉时用的眼睛、睫毛方向都与之相反。

女孩的表情

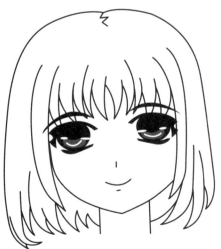 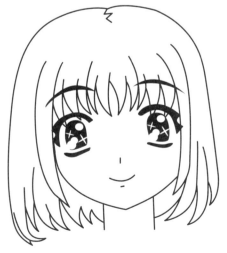 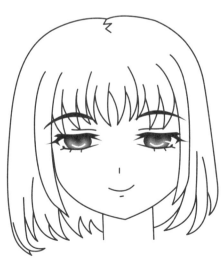

温柔的眼睛

感动的眼睛

朦胧的眼睛

眼中的灰色半弧被压得很低，高光也是紧贴在一起，会使眼神变得很舒缓。

眼仁与上下眼睛分开，眼中充斥着被放大的高光和闪耀的四芒星，可以使眼神充满希望与感动。

将上眼睑向下挤压，会有没睁开眼的效果，可以带来朦胧、迷糊的效果。

5. 嘴巴的绘制及种类

由于嘴巴没有头发的遮盖，所以在表现情感时显得尤为突出。即使用单线条表示时，嘴角向上或向下产生的细微变化，也会牵动整个表情的变化。

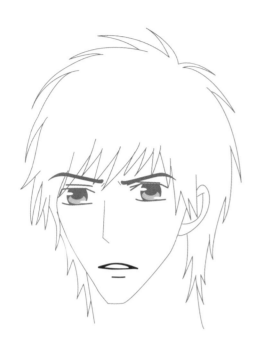

唇线比较浓的嘴会使人物显得稳重。

在嘴唇下画线来表现嘴唇厚度的嘴型，唇线都会很薄。

 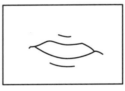

嘴唇上下都有弧线的嘴型适合青年人使用。

男孩子的嘴会比女孩子的嘴大一些，且更加细长。

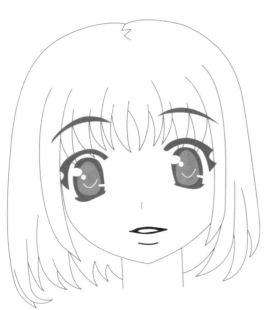

在张大的嘴中绘制出上牙，是表示愉悦的嘴型。

嘴唇较厚的嘴可以让人物显得朴实。

嘴唇上的颜色，会使嘴型变得圆润、有光泽。

女孩的嘴多半比较圆润，偏小巧型居多。

6. 由嘴巴改变表情

男孩的表情

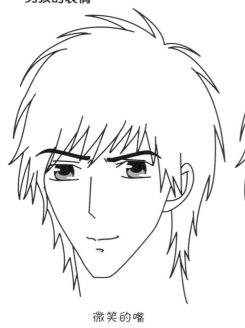 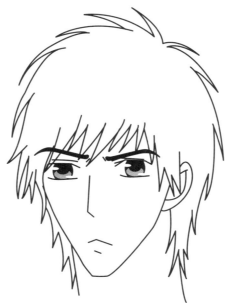 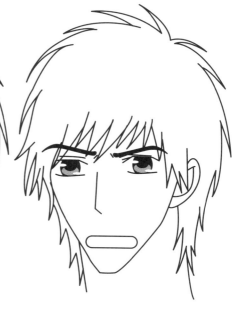

微笑的嘴

无奈的嘴

窘迫的嘴

微笑时的嘴由单线条表示即可，嘴角向上翘起，弧度不用很大。

无奈时的嘴是从偏向中间部分向上提，形成倒"V"形。

窘迫时嘴是张开的，会拉得很长，周围不用添加其他线条。

女孩的表情

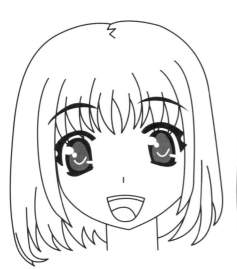 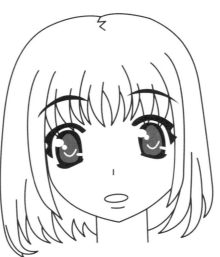 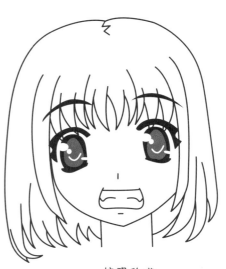

开心的嘴

欲言又止的嘴

惊恐的嘴

开心时的嘴像个梯形，除了上牙外，还可以画上一个半弧形表示舌头。

欲言又止时的嘴微微张开，呈椭圆形，有种想说话又说不出口的效果。

惊恐时嘴张得较大，还可以在中间画上带尖儿的牙齿，来表示惊恐程度。

四、生动的面部表情

只通过眉毛、眼睛或嘴巴的绘制，是不足以表达人物情感的。要想生动地刻画出人物的情感，还需要五官的整体配合才可以。

1. 亲切的表情

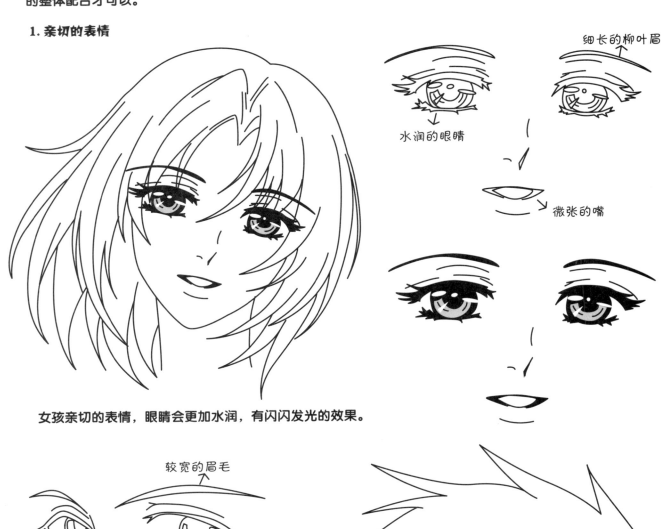

细长的柳叶眉

水润的眼睛

微张的嘴

女孩亲切的表情，眼睛会更加水润，有闪闪发光的效果。

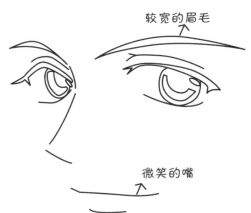

较宽的眉毛

微笑的嘴

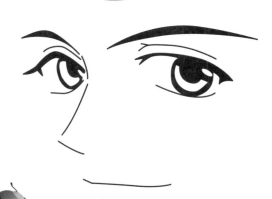

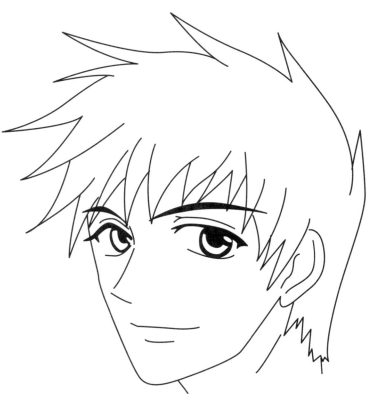

男孩亲切的表情是靠微笑来维持的，嘴上没有什么特殊的表现，只是笑得很温柔。

2. 傲慢的表情

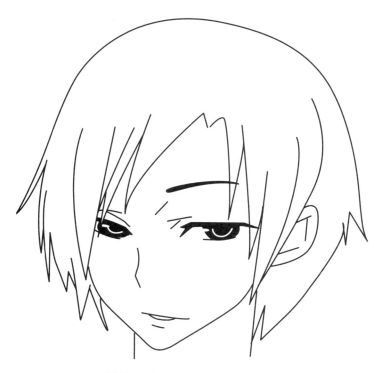

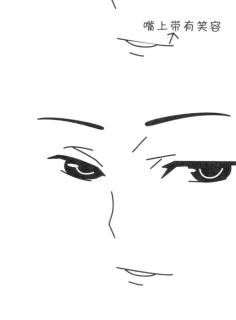

上眼睑向下压

整体形状较长

嘴上带有笑容

傲慢的表情有种蔑视的效果,眼睛的形状显得较长。

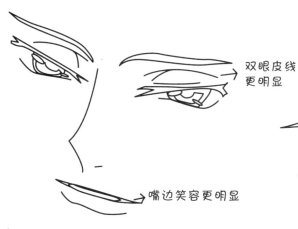

双眼皮线更明显

嘴边笑容更明显

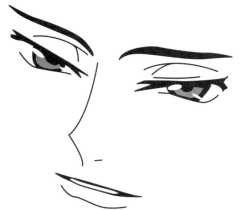

男孩的嘴型较长,两边嘴角翘起,中间部分保持平行,配合狭长的眼睛,会有傲慢的效果。

3. 豪爽的表情

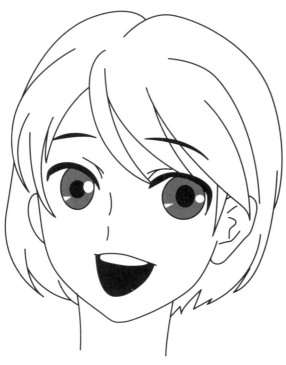

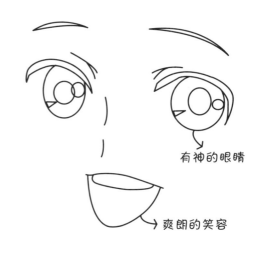

有神的眼睛

爽朗的笑容

女孩的豪爽表情有着炯炯有神的眼睛和爽朗的笑容，显得精神饱满、热情洋溢。

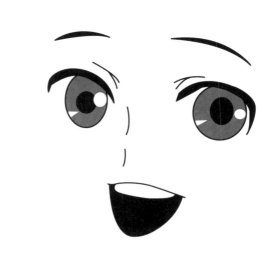

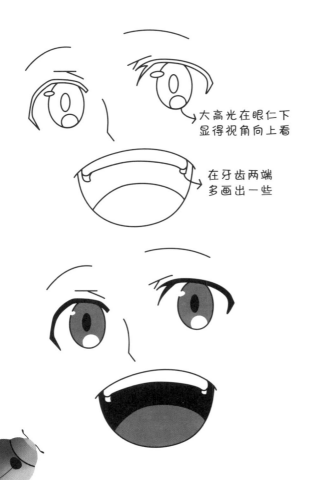

大高光在眼仁下显得视角向上看

在牙齿两端多画出一些

男孩仰起脸向前方喊叫，嘴张到可以看见牙齿和舌头，可以显得特别热情。

4. 悲伤的表情

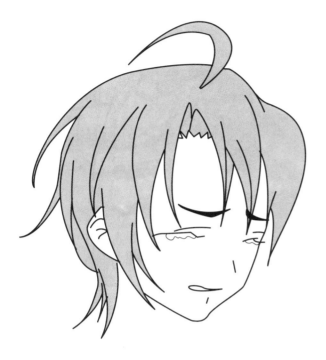

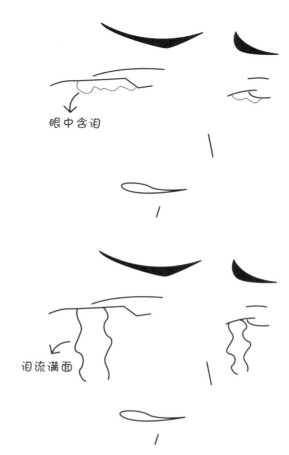

眼中含泪

泪流满面

悲伤的表情对眼泪的表现有很多
种，可以含在眼中，也有夺眶而出的。

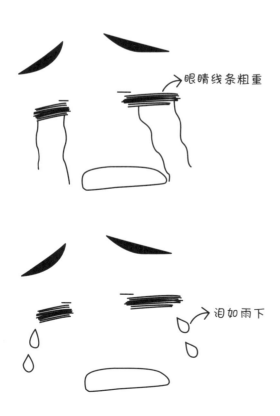

眼睛线条粗重

泪如雨下

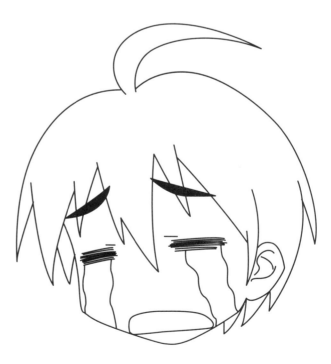

男孩哭泣的表情有很多搞笑成分在里面，即
使同样闭着眼睛，也使用粗线条叠加而成。

5. 冷峻的表情

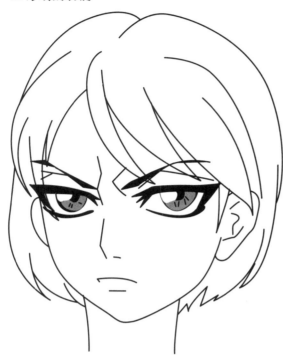

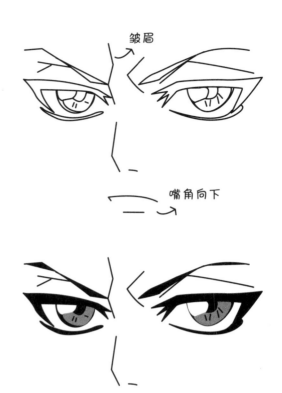

皱眉

嘴角向下

皱着眉头表现出很严肃的样子，浓重的上下眼睑，可以突显眼神凌厉。

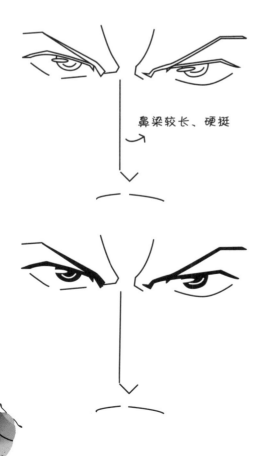

鼻梁较长、硬挺

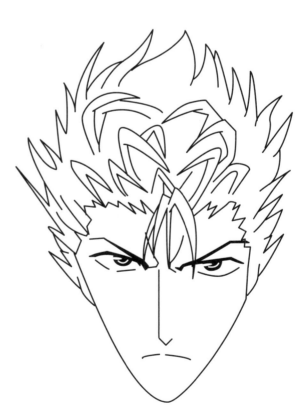

男孩脸型较长，所以鼻梁很笔直，长度要与脸型匹配，才能显出男孩英挺、冷峻的气质。

6. 俏皮的表情

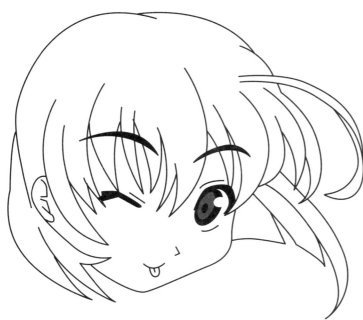

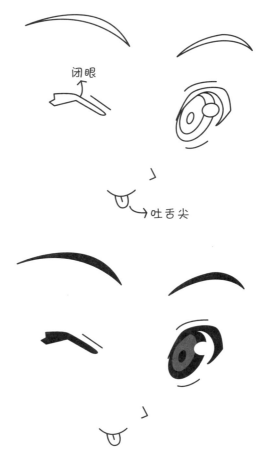

闭眼

吐舌尖

闭起一只眼睛和吐出舌尖的动作，
都可以显出女生的俏皮、可爱。

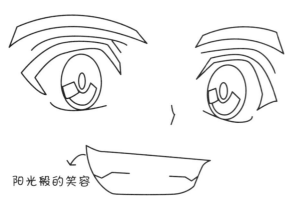

阳光般的笑容

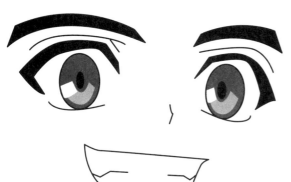

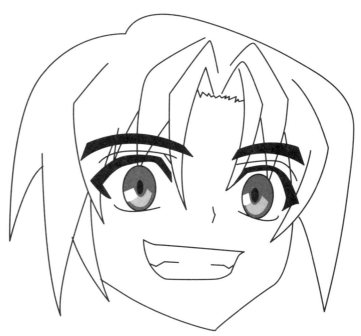

男孩俏皮的表情更接近于热情，他们咧开嘴
大笑的表情更可以体现出阳光的性格。

7. 强势的表情

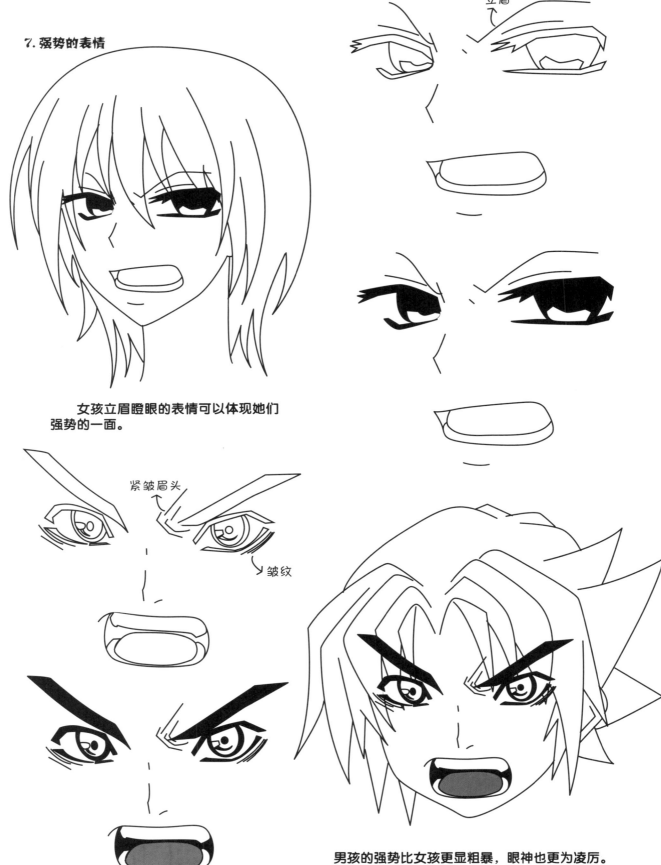

立眉

女孩立眉瞪眼的表情可以体现她们
强势的一面。

紧皱眉头

皱纹

男孩的强势比女孩更显粗暴，眼神也更为凌厉。

8. 迥异的特殊表情

特殊表情是通过五官的变形表现不同的情感。

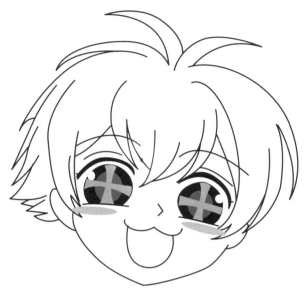

兴奋的表情

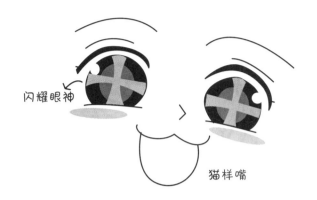

兴奋的特殊表情是通过眼睛和嘴的变形得到的，大眼睛中的浅色十字的作用是表示闪耀眼神，猫样嘴的作用是营造幸福感。

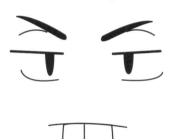

做吐舌头的鬼脸，就已经有挑衅感了，再加上细长的眼仁，更有一种"你拿我没办法"的效果。

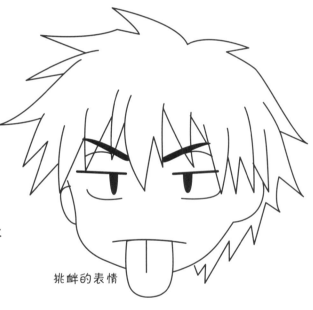

挑衅的表情

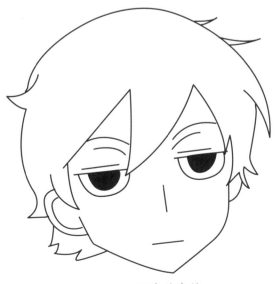

无奈的表情

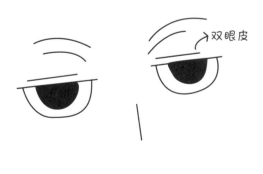

漆黑的眼仁向上眼睑吊起，上眼皮线直直地贴在眼睑处，营造出很无力的眼神。再由一条简单的横线绘制嘴巴，更使表情显得无可奈何。

五、表情符号的运用

表情符号是表情中十分重要的一部分，它们可以加深情感的表达，也可以改变表情所表达的意义。

1. 线条符号

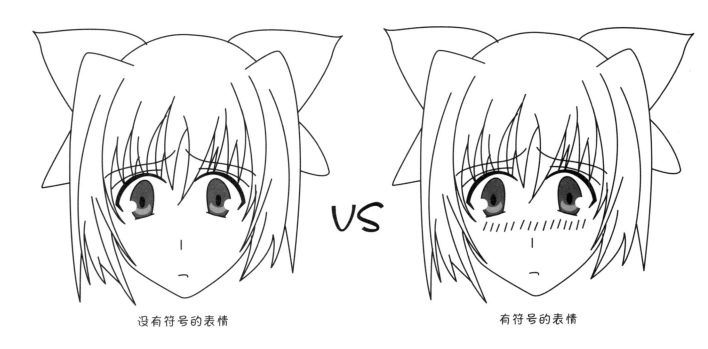

没有符号的表情　　　　　　　　　　　　VS　　　　　　　　　　　　有符号的表情

在双眼下加小斜线可以表现害羞的表情，如果没有小斜线的辅助，就会变成委屈、难过的表情。

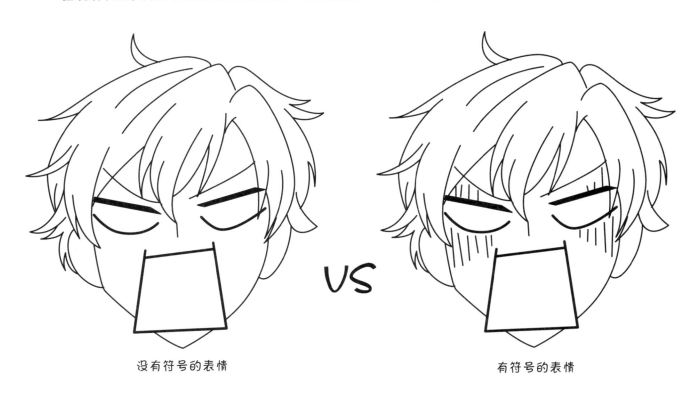

没有符号的表情　　　　　　　　　　　　VS　　　　　　　　　　　　有符号的表情

　　虽然空白的眼睛和被夸大的嘴都很好地表现出惊恐效果，但加入线条符号后，加深了惊恐的程度，达到更好的效果。竖线从眉毛直穿到眼睛下面，加深惊恐的程度。

2. 井字符号

井字符是代表愤怒最形象的符号，井字符就像"青筋暴露"，出现在人物额头上、拳头上，让人可以很直观地看到人物的愤怒。

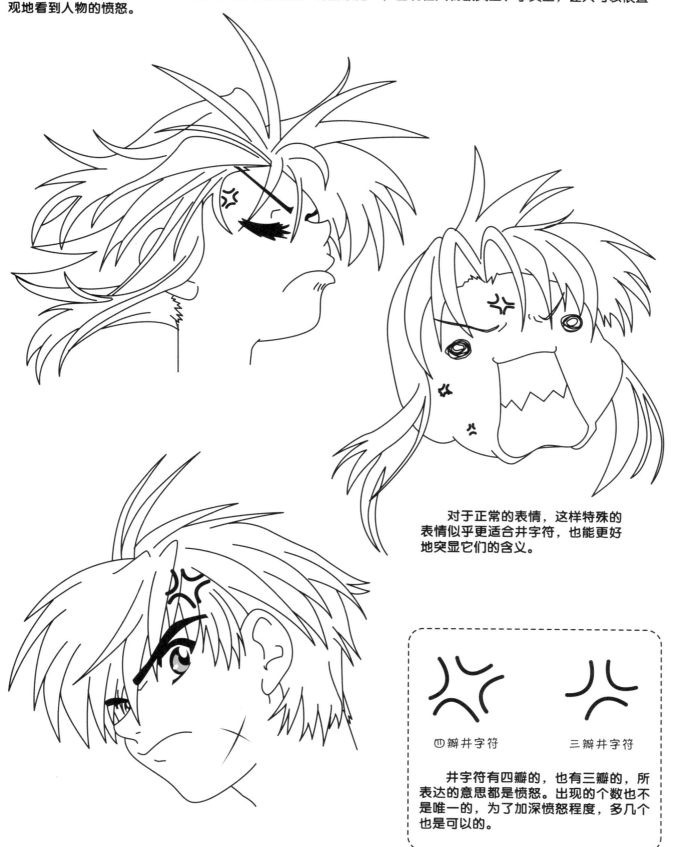

对于正常的表情，这样特殊的表情似乎更适合井字符，也能更好地突显它们的含义。

四瓣井字符　　　三瓣井字符

井字符有四瓣的，也有三瓣的，所表达的意思都是愤怒。出现的个数也不是唯一的，为了加深愤怒程度，多几个也是可以的。

3. 叹气符号

　　叹气符是加强人物在感到无奈时效果的符号。

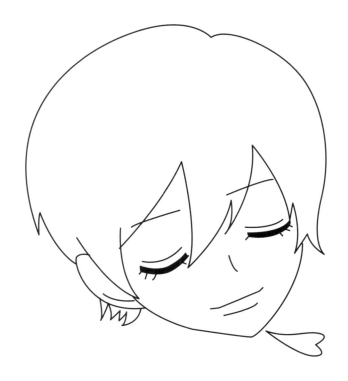

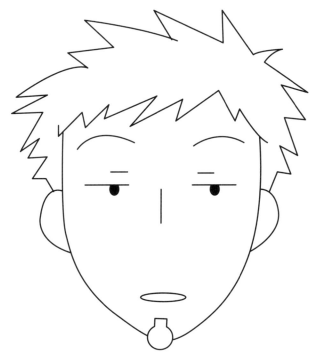

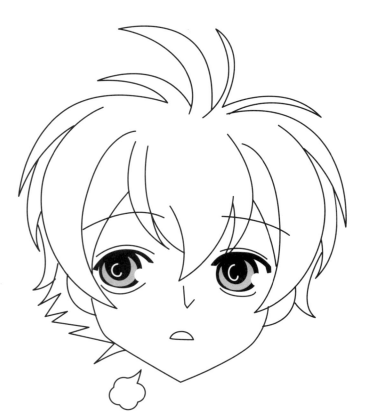

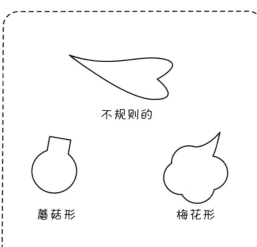

不规则的

蘑菇形　　　　　梅花形

　　叹气符形状各异，但所表达的意思是相同的。不规则的叹气符更适合侧脸的角色使用，而蘑菇形和梅花形的叹气符则没有特别的要求。

第二章　人物身体的画法

　　绘制完美的动漫角色，首先要对人物身体构造有个了解。我们从人物身体比例着手，逐渐演变到动作、姿态。

　　在本章中，除了人物的比例，还着重讲解了角色手势动作。通过这些日常生活中的姿态，灵活掌握动漫人物的姿态。

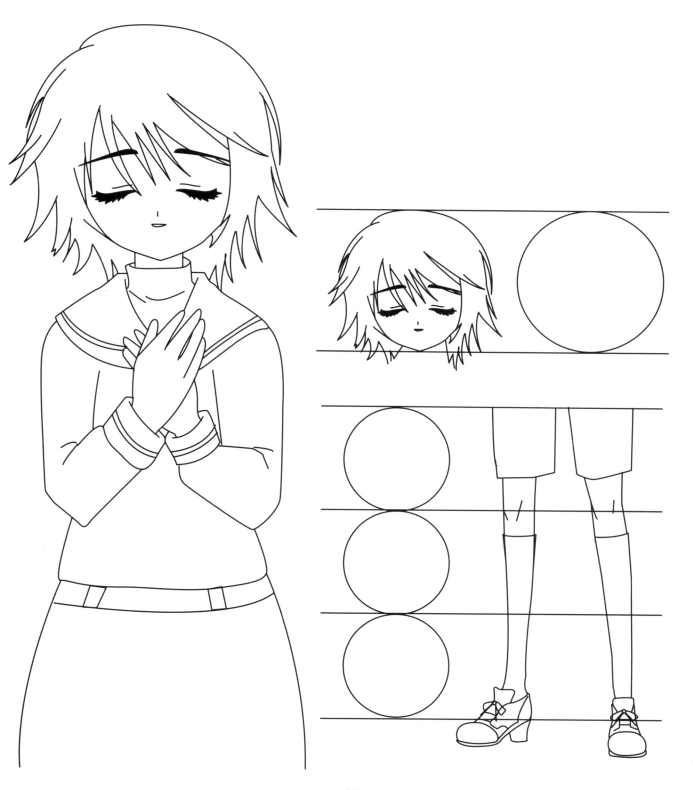

一、定义头身比例

1. 头部比例

所谓头身比，就是一个人身高与头长的比例。在计算头身比例的时候，我们经常会说一头身、二头身或1：1、1：2等。这些说的是从头顶到脚后跟之间的距离；以一个头长作为基础单位（从头顶到下巴的距离，不包含头发厚度）到脚后跟（不包含鞋子厚度）之间的距离。

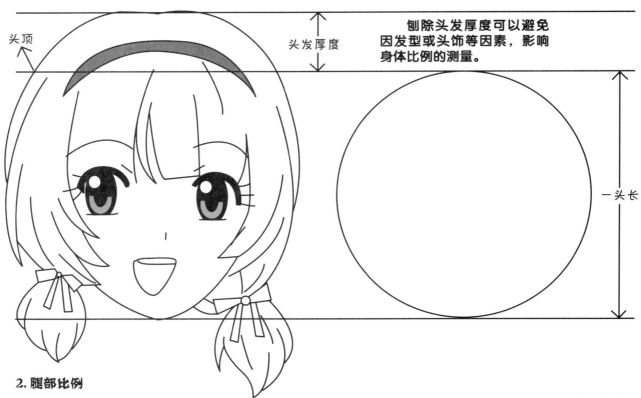

刨除头发厚度可以避免因发型或头饰等因素，影响身体比例的测量。

2. 腿部比例

计算头身比时，人物的身高是此人站立时从头顶到脚后跟的距离。人物踮脚尖或穿高跟鞋会从视觉上影响到身高，所以用从头顶到脚后跟的距离，作为测量身高的标准。

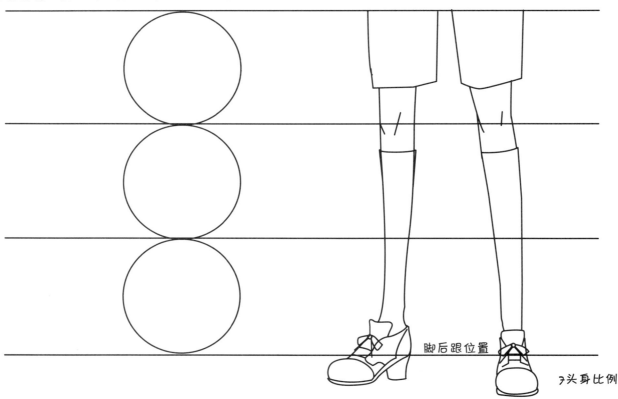

3. 整体比例划分

了解了如何计算身体比例，现在我们再来学习身体比例是如何划分的。

动漫人物的身体比例在二头身到九头身之间。二头身到四头身比较适合Q版人物；五头身以上适合普通型动漫角色使用。女孩身材较为娇小，成年女孩七头身到八头身比较合适；男孩形象较高大的那些，可以达到九头身甚至超过九头身。

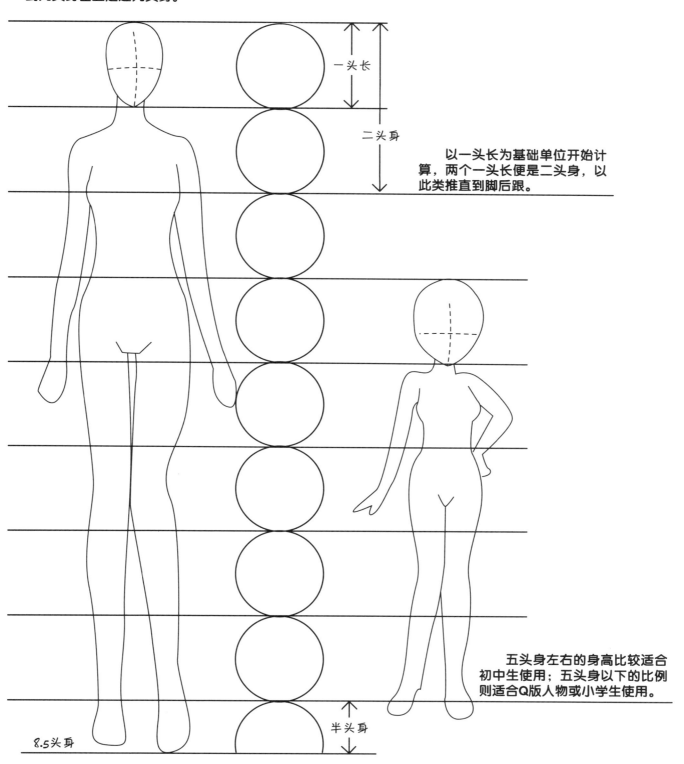

一头长

二头身

以一头长为基础单位开始计算，两个一头长便是二头身，以此类推直到脚后跟。

五头身左右的身高比较适合初中生使用；五头身以下的比例则适合Q版人物或小学生使用。

半头身

8.5头身

身体比例的丈量是到脚后跟结束，有的角色脚上的装饰品比较多，会超出脚后跟很多，那部分被称为"半头身"。以上图来说，如果这半个头算进身体整体比例中，则这个人物的身高比例是八个半头或8.5头身。

4. 让男孩帅气的八头身

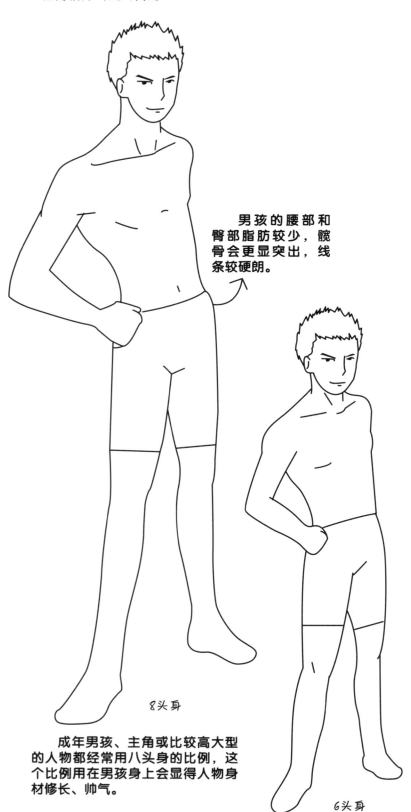

8头身

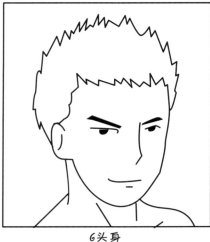

6头身

男孩的腰部和臀部脂肪较少，髋骨会更显突出，线条较硬朗。

八头身与六头身相比，八头身的人物脖子会比较长，看上去也更为挺拔。

从背部引出的肌肉线条，会向腰部收紧，体现身体的厚重感和曲线。

8头身

6头身

成年男孩、主角或比较高大型的人物都经常用八头身的比例，这个比例用在男孩身上会显得人物身材修长、帅气。

六头身则比较普通，头、脚、脖子都显得比较粗，给人笨拙的感觉。而八头身的身材会更显成熟、帅气。

5. 让女孩漂亮的七头身

　　七头身比例的女生有美丽和曲线和修长的双腿，是成熟女性的标准。腰部要用柔和的曲线绘制出女孩的小腹，全身线条要显得细长、柔软。

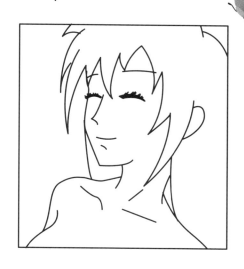

　　女孩脖子会比较纤细，锁骨比较明显，这些是成为美女必不可少的元素。

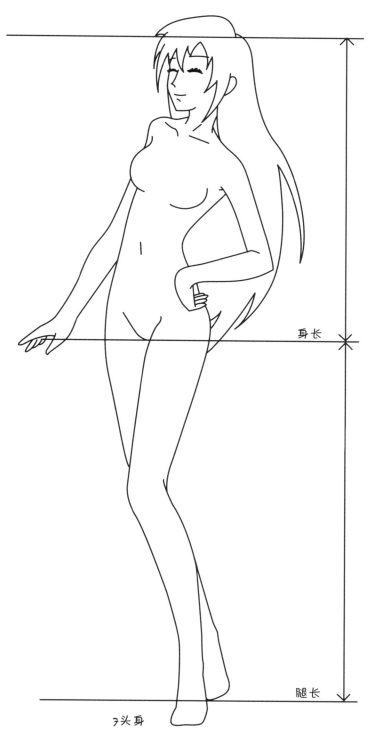

身长

腿长

7头身

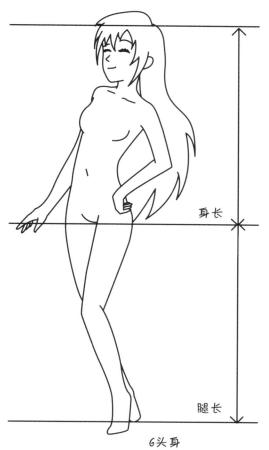

身长

腿长

6头身

　　七头身角色女生腿部会比躯干长，这样会显得人物身姿苗条。

　　六头身角色女生腿部和躯干长度一样，少了一份成熟感。

6. 身体的平衡

　　人物平衡感十分重要，通过调整大腿根位置可以改变人物的整体平衡感。同样的形象变换不同的身体比例，效果也不一样。

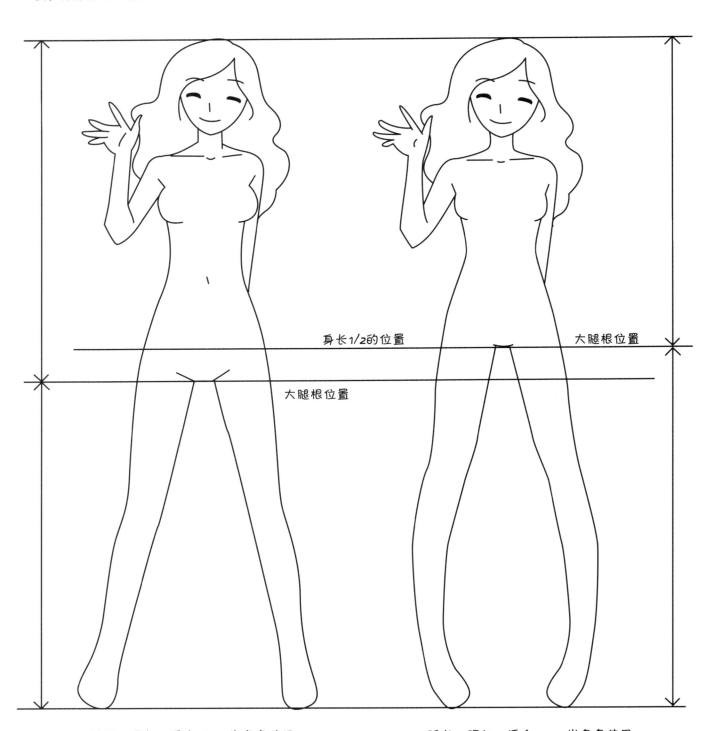

身长1/2的位置　　　　　　　　　　　　　大腿根位置

大腿根位置

腿短、腰长，适合18~30岁角色使用　　　　　　腿长、腰细，适合15~20岁角色使用

　　上半身比下半身长一点的人物，看起来会比较成熟。而腿长是整个身长的1/2，甚至大于身长1/2的比例，是出现在少年漫画中美女的身材比例。

二、不同视角身体的画法

1. 身体的四平视角图

　　绘制动漫人物时，常会遇到绘制同一个人物不同视角的情况。我们可以先从四平视角着手，即人物的正面、斜侧面、侧面和背面。通过这四个视角固定人物的整体形态，从而掌握其他视角的画法。

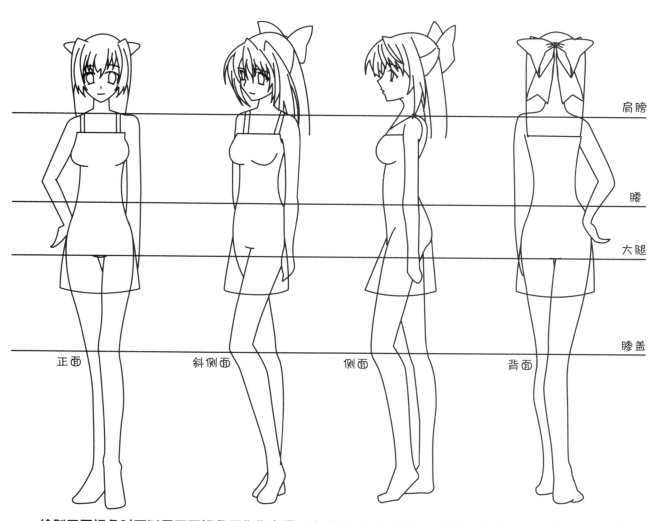

　　绘制四平视角时可以用正面视角图作为参照，在肩膀、腰、大腿、膝盖等几个关键位置做好辅助线，方便其他几个视角的绘制。

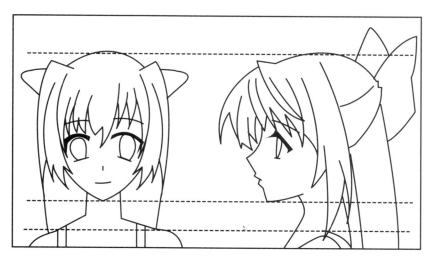

　　从头顶到下巴分别画出两条辅助线，固定侧面头部的位置。

　　绘制侧面视角图时，肩膀位于脖子下面，如果把肩膀画得太高，会有耸肩动作效果。

2. 背面视角图的画法

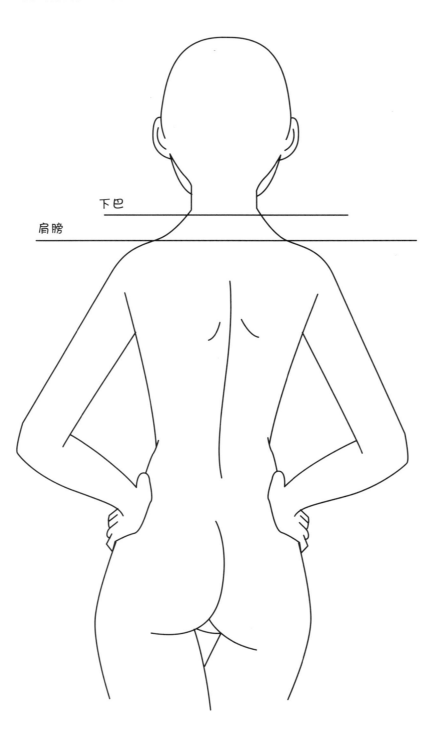

下巴

肩膀

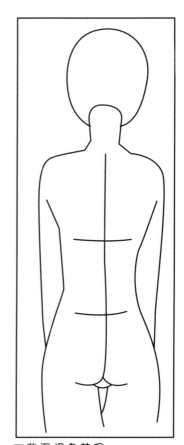

正背面视角草图

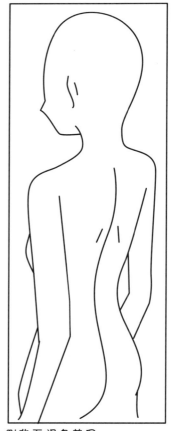

侧背面视角草图

　　背面视角图与正面视角图的构架完全相同。从背面看，身体的脊椎呈"S"形，从侧背面视角下看尤为明显。身体两侧呈倒梯形，使腰部显得非常苗条。

仰面视角没有明显的下巴，身体呈梯形，胸部与腰部的基准线向上弯曲。如果觉得直接画人物的仰面视图会有困难，可以通过正面图逐步转变成仰面视图。

3. 仰面视角图的画法

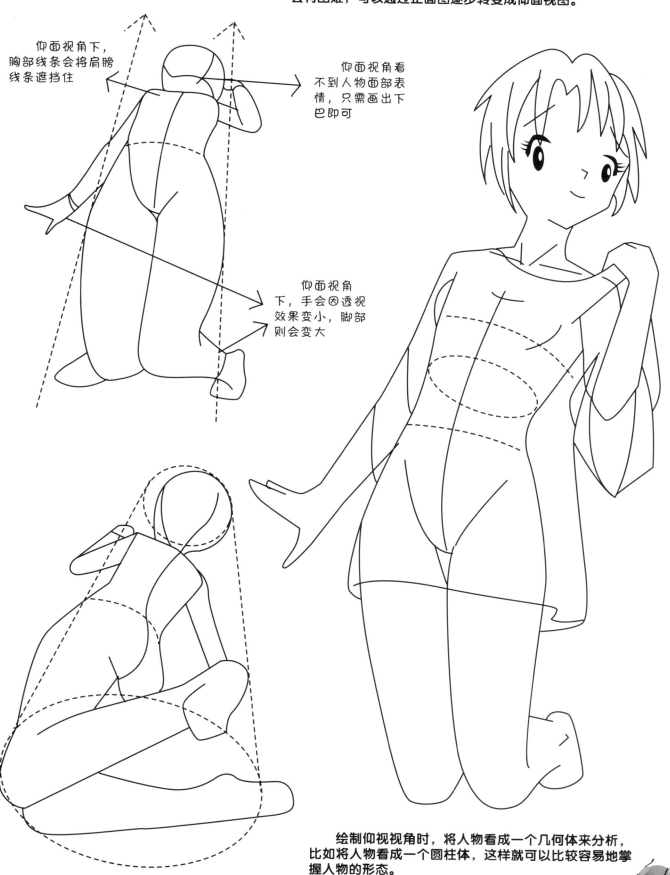

仰面视角下，胸部线条会将肩膀线条遮挡住

仰面视角看不到人物面部表情，只需画出下巴即可

仰面视角下，手会因透视效果变小，脚部则会变大

绘制仰视视角时，将人物看成一个几何体来分析，比如将人物看成一个圆柱体，这样就可以比较容易地掌握人物的形态。

4. 俯面视角图的画法

俯视时，同样可以把人物看成一个圆柱体来绘制，重点是把握好身体各部分的比例，要绘制出立体效果。

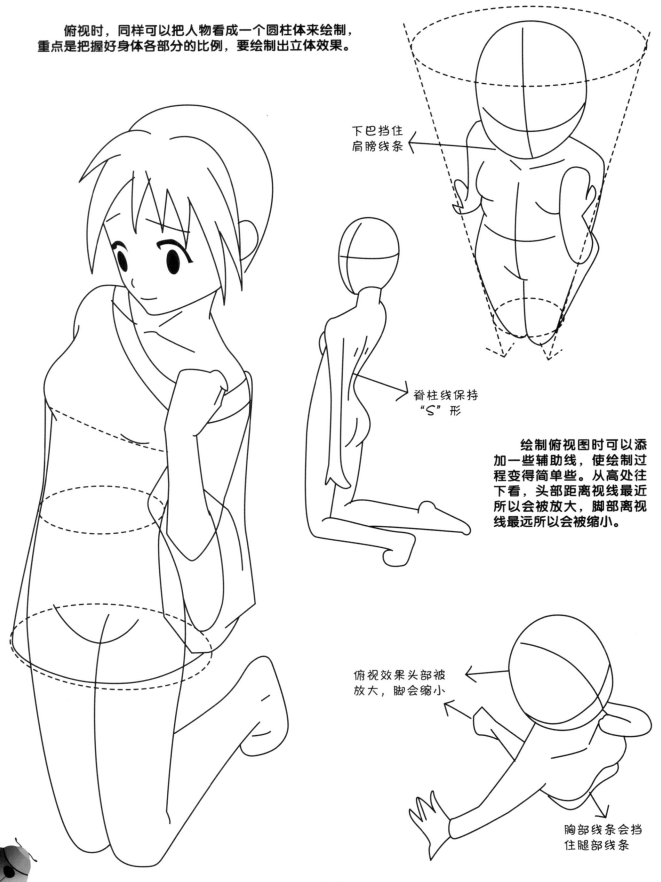

下巴挡住
肩膀线条

脊柱线保持
"S"形

绘制俯视图时可以添加一些辅助线，使绘制过程变得简单些。从高处往下看，头部距离视线最近所以会被放大，脚部离视线最远所以会被缩小。

俯视效果头部被
放大，脚会缩小

胸部线条会挡
住腿部线条

三、人物手部动作姿势

学过了人物的表情、身体的比例、不同视角身体的画法，现在我们要具体学习人物的动作姿势。

我们从手部动作着手开始学习，不同的手势所传达的意思也是不同的。先通过几种简单的手势，来学习两个人物手交缠在一起的绘制方法。

1. 握手的动作

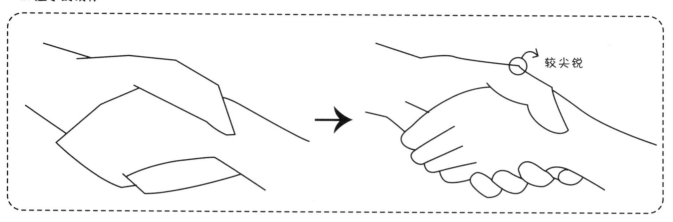

先画出手的轮廓，手掌可以画成方形；然后画出手指，注意画出手指握在手背上的效果。为了体现出手型，通常会将关节部分画得较为尖锐，这样也能体现出手的修长效果。

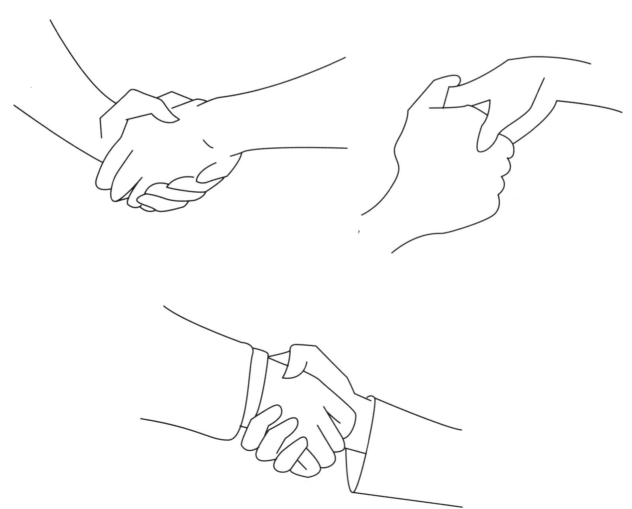

2. 牵手的动作

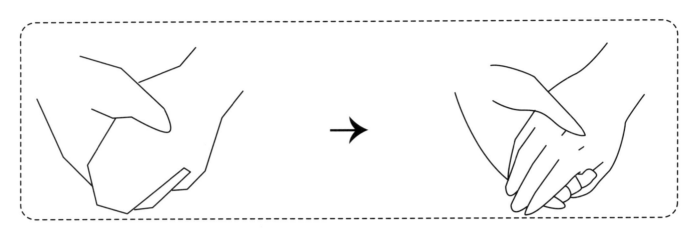

　　虽然都是两手交缠，但角度上还是有区别的，牵手的动作显得很亲密。手势的画法与握手相同，都是先画出轮廓，再分出手指。

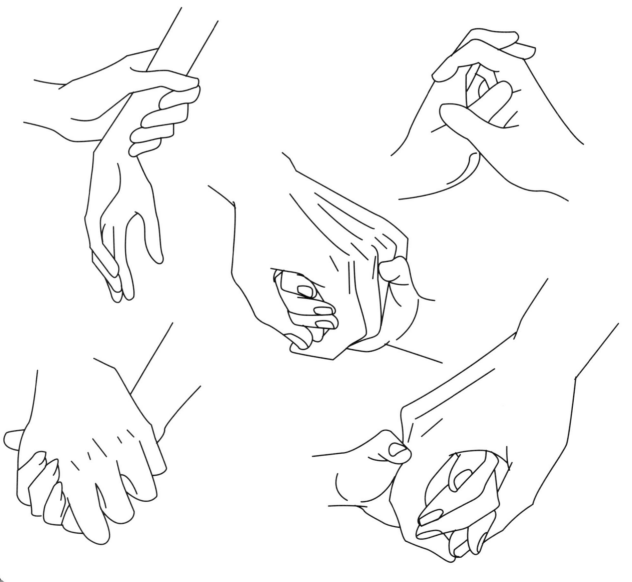

3. 许愿的动作

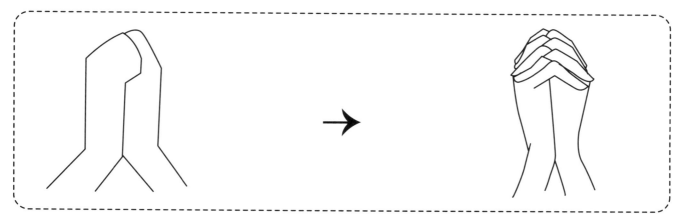

许愿的手势是双手交叉、合十，每个手指之间相互交错。

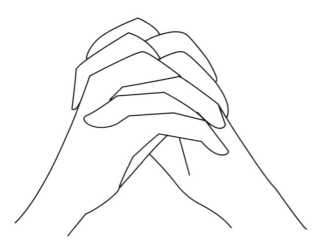

平视十指交扣的角度，注意要准确
表现出两只手小拇指的遮挡关系。

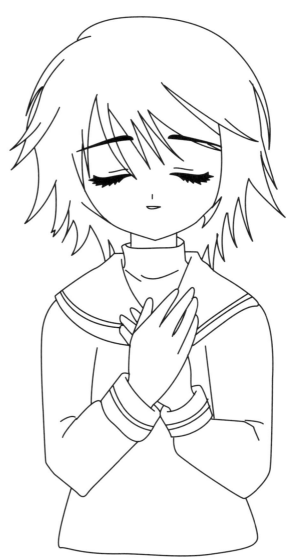

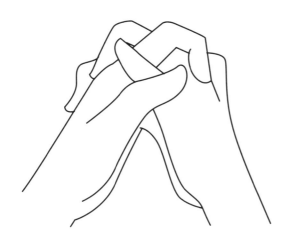

仰面可以看到手心，相互交错的
两个大拇指没有小指那么贴合。

羞涩的表情可以表现许愿人的温
柔心情，双眼紧闭可以表现出女孩的
含蓄和虔诚。

4. 思考的动作

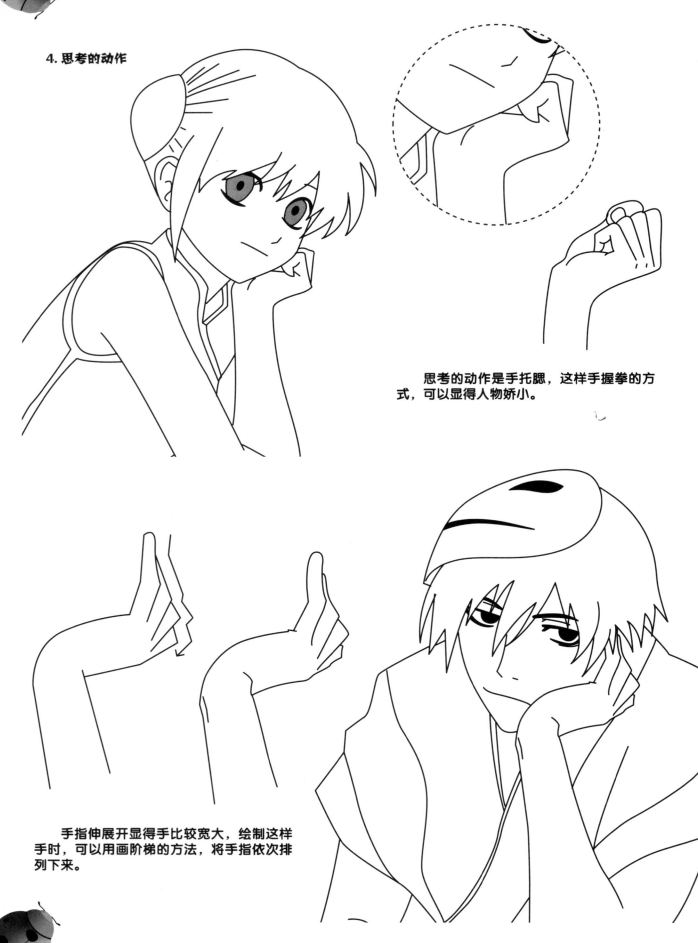

思考的动作是手托腮，这样手握拳的方式，可以显得人物娇小。

手指伸展开显得手比较宽大，绘制这样手时，可以用画阶梯的方法，将手指依次排列下来。

5. 写字的动作

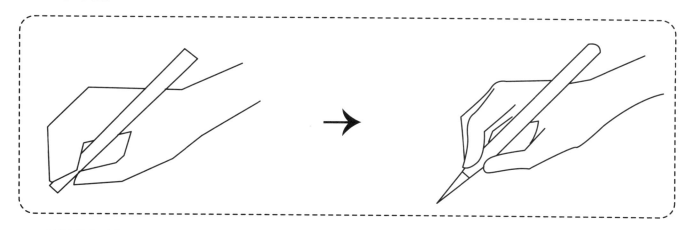

绘制写字动作要结合现实生活中的正确握笔方式去绘制，用大拇指和食指来握笔杆，中指垫在笔杆下方。

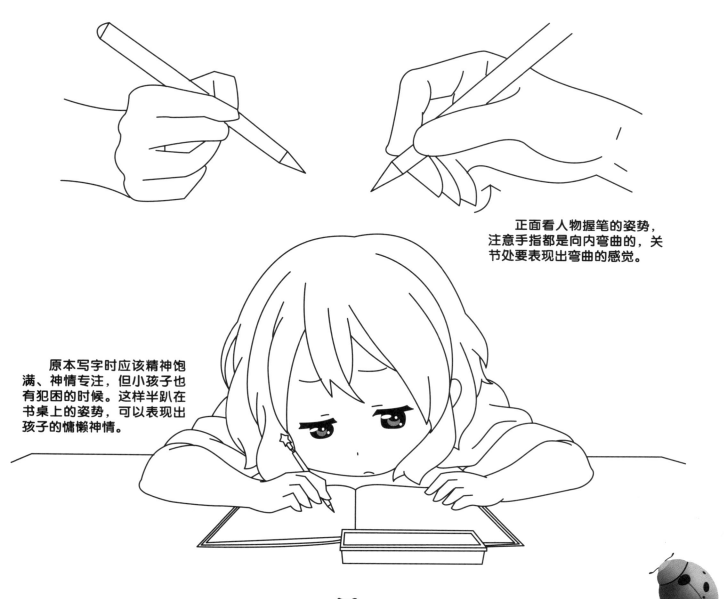

正面看人物握笔的姿势，注意手指都是向内弯曲的，关节处要表现出弯曲的感觉。

原本写字时应该精神饱满、神情专注，但小孩子也有犯困的时候。这样半趴在书桌上的姿势，可以表现出孩子的慵懒神情。

6. 抽烟的动作

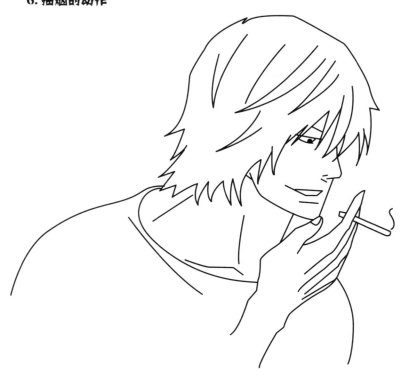

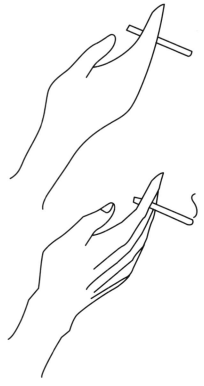

手指的纤细、修长，可以衬托男孩帅气、有型的一面。

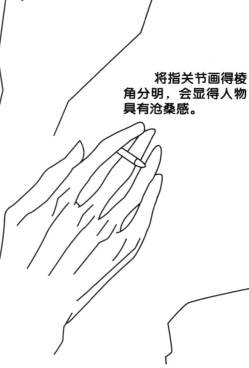

将指关节画得棱角分明，会显得人物具有沧桑感。

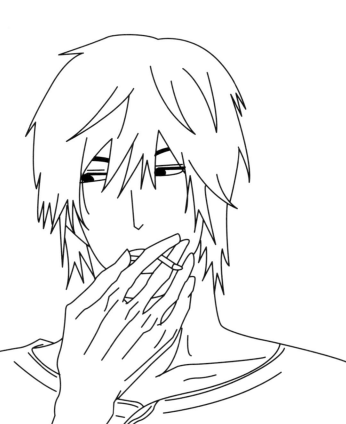

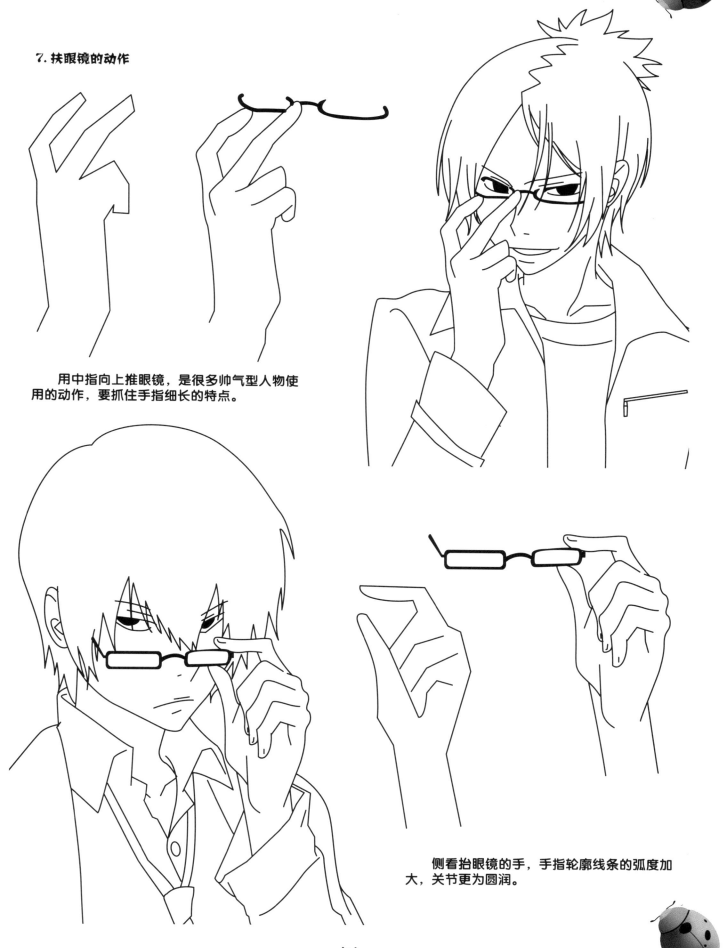

7. 扶眼镜的动作

用中指向上推眼镜，是很多帅气型人物使用的动作，要抓住手指细长的特点。

侧看抬眼镜的手，手指轮廓线条的弧度加大，关节更为圆润。

8. 看书的动作

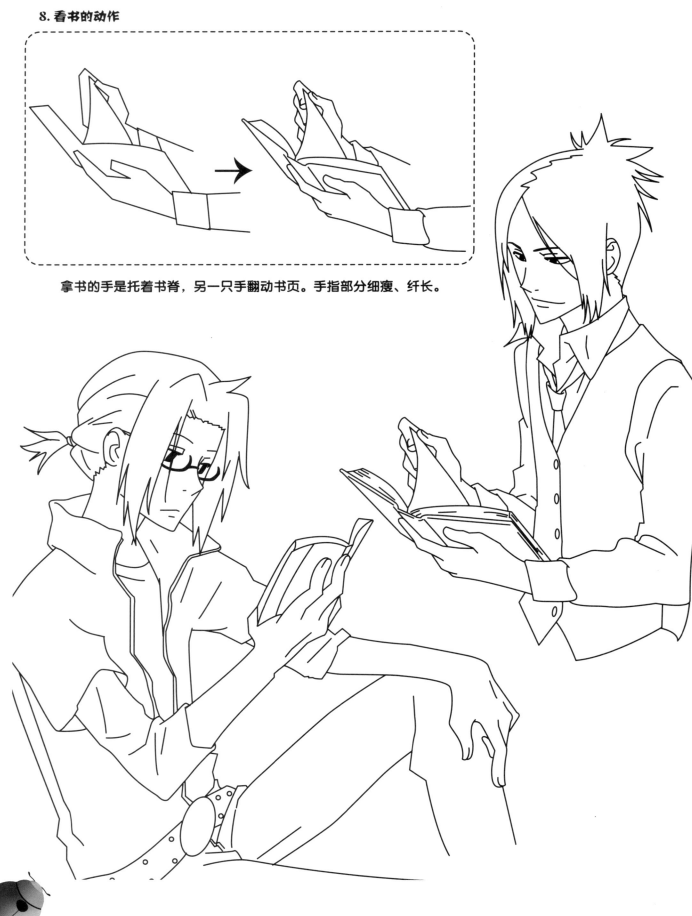

拿书的手是托着书脊，另一只手翻动书页。手指部分细瘦、纤长。

9.吃东西的动作

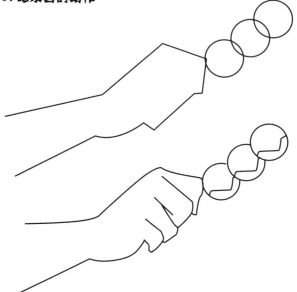

爱吃零食的人物，手部可以画得稍圆润些。

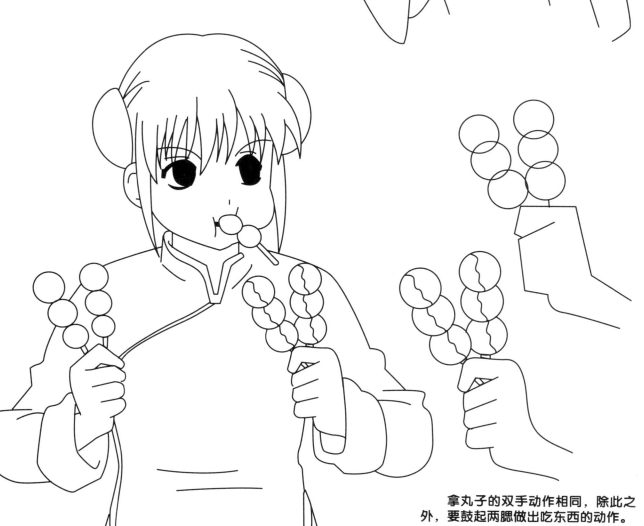

拿丸子的双手动作相同，除此之外，要鼓起两腮做出吃东西的动作。

10. 拿杯子的动作

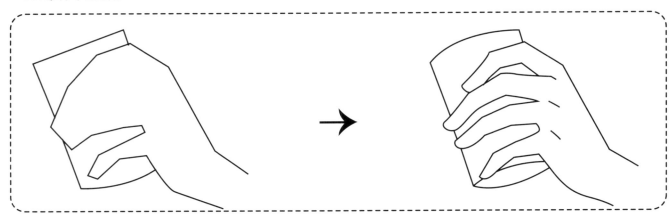

拿杯子的手指并不是并拢的，且每根手指的间距不同。绘制时要注意，手指的粗细可以表现人物性别。

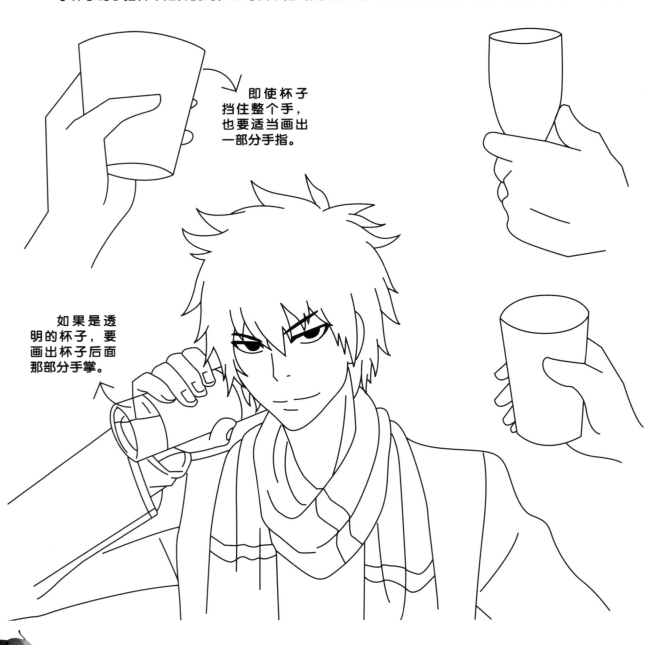

即使杯子挡住整个手，也要适当画出一部分手指。

如果是透明的杯子，要画出杯子后面那部分手掌。

第三章　特殊表情动作的画法

　　在卡通世界中，人物的肢体语言可以加深角色的情感表达，使人物更加鲜活。
　　本章不涉及服装的绘制，完全通过肢体来展现动作造型。这样可以让大家对人物动作的绘制有更深刻的理解。

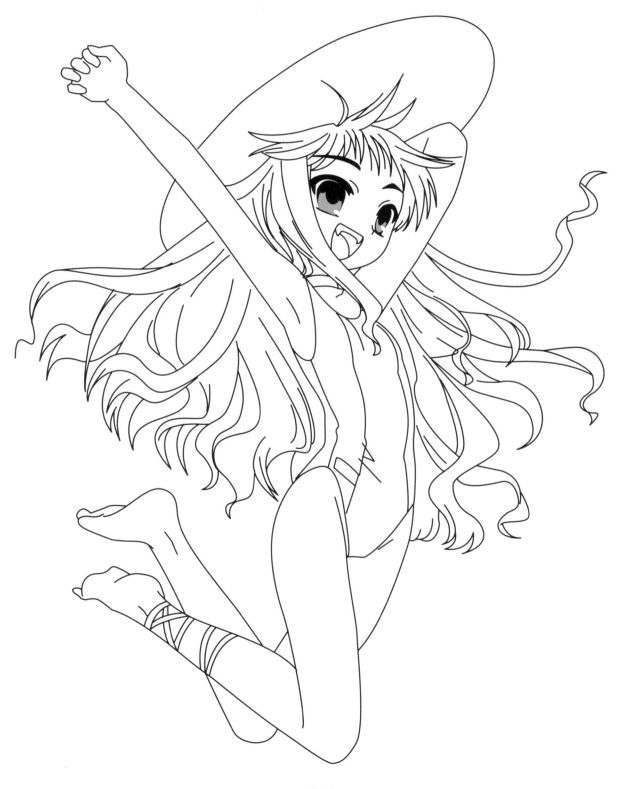

表情动作可以让人物更加生动，除了表情外，还可以用肢体语言来表现当时人物的心情。很多表情动作都很夸张，动作幅度较大，适合出现在比较搞笑的特殊场合。

1.开心的动作

人物高兴的动作是漫画中最常见的一种。

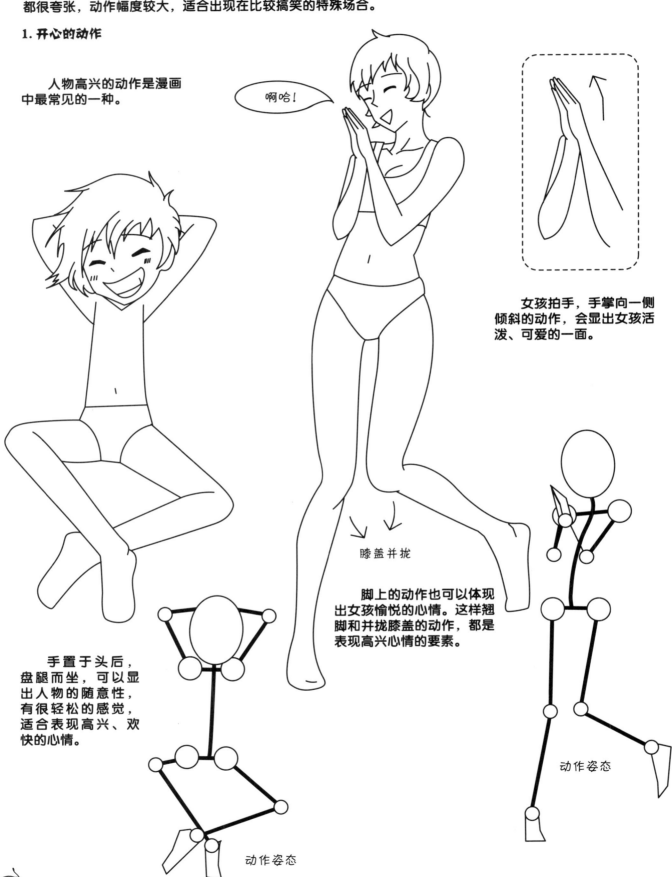

啊哈！

女孩拍手，手掌向一侧倾斜的动作，会显出女孩活泼、可爱的一面。

膝盖并拢

脚上的动作也可以体现出女孩愉悦的心情。这样翘脚和并拢膝盖的动作，都是表现高兴心情的要素。

手置于头后，盘腿而坐，可以显出人物的随意性，有很轻松的感觉，适合表现高兴、欢快的心情。

动作姿态

动作姿态

2. 大笑的动作

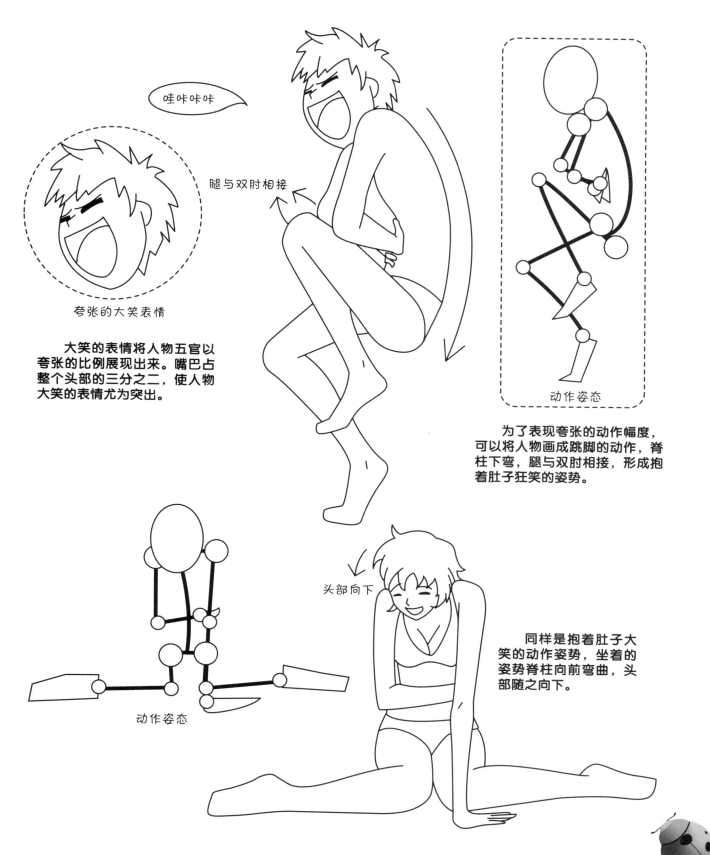

哇咔咔咔

夸张的大笑表情

大笑的表情将人物五官以夸张的比例展现出来。嘴巴占整个头部的三分之二，使人物大笑的表情尤为突出。

腿与双肘相接

动作姿态

为了表现夸张的动作幅度，可以将人物画成跳脚的动作，脊柱下弯，腿与双肘相接，形成抱着肚子狂笑的姿势。

动作姿态

头部向下

同样是抱着肚子大笑的动作姿势，坐着的姿势脊柱向前弯曲，头部随之向下。

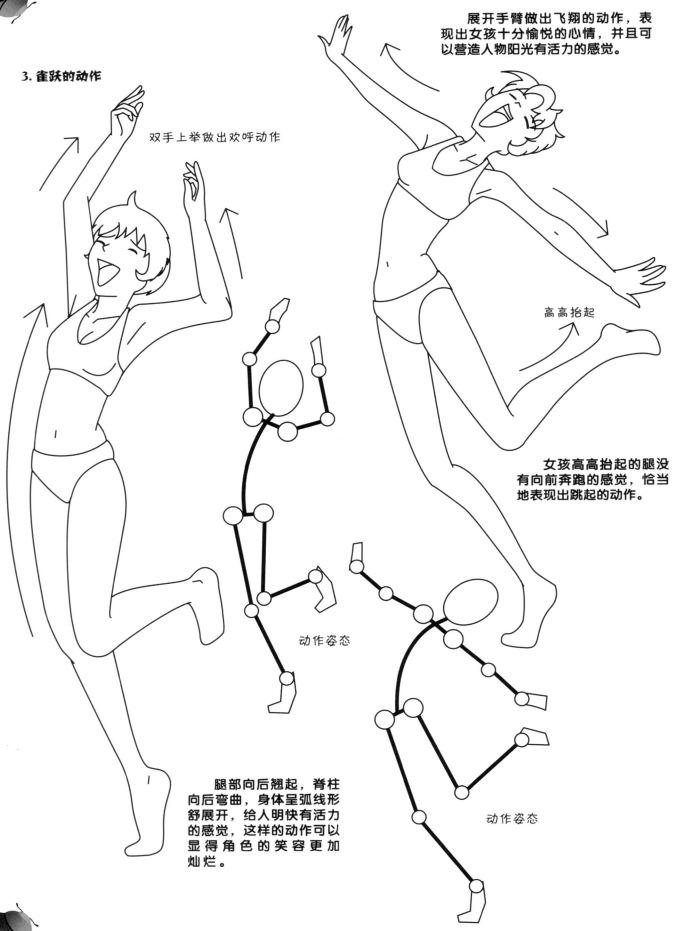

3. 雀跃的动作

双手上举做出欢呼动作

展开手臂做出飞翔的动作，表现出女孩十分愉悦的心情，并且可以营造人物阳光有活力的感觉。

高高抬起

动作姿态

女孩高高抬起的腿没有向前奔跑的感觉，恰当地表现出跳起的动作。

腿部向后翘起，脊柱向后弯曲，身体呈弧线形舒展开，给人明快有活力的感觉，这样的动作可以显得角色的笑容更加灿烂。

动作姿态

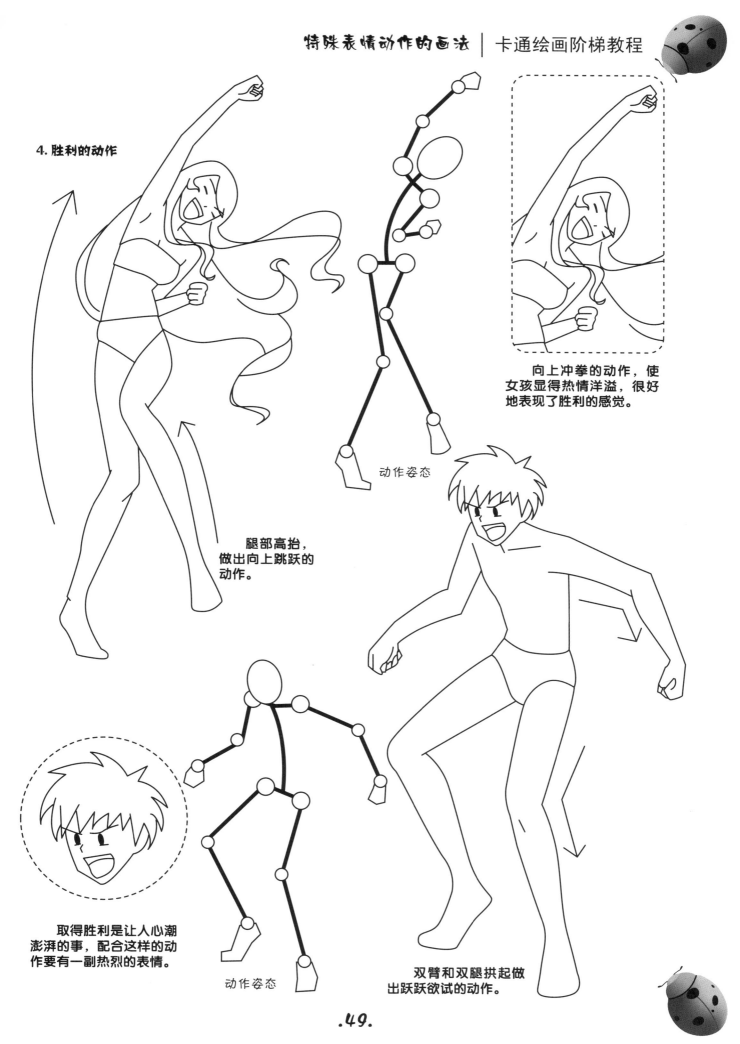

4. 胜利的动作

动作姿态

向上冲拳的动作，使女孩显得热情洋溢，很好地表现了胜利的感觉。

腿部高抬，做出向上跳跃的动作。

取得胜利是让人心潮澎湃的事，配合这样的动作要有一副热烈的表情。

动作姿态

双臂和双腿拱起做出跃跃欲试的动作。

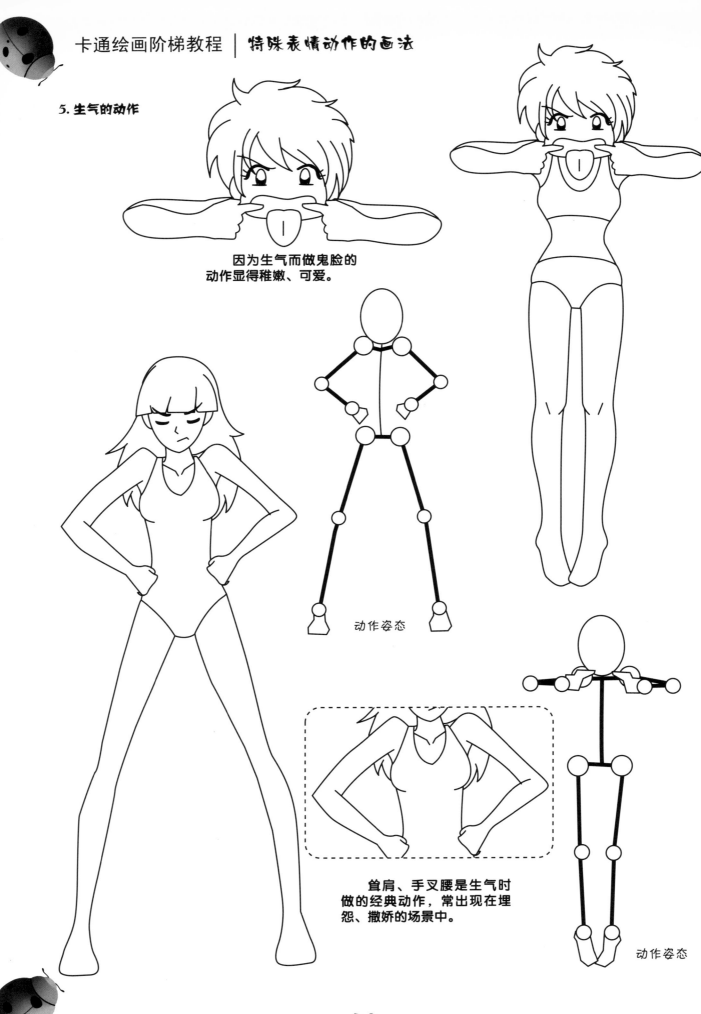

5.生气的动作

因为生气而做鬼脸的
动作显得稚嫩、可爱。

动作姿态

耸肩、手叉腰是生气时
做的经典动作，常出现在埋
怨、撒娇的场景中。

动作姿态

6. 愤怒的动作

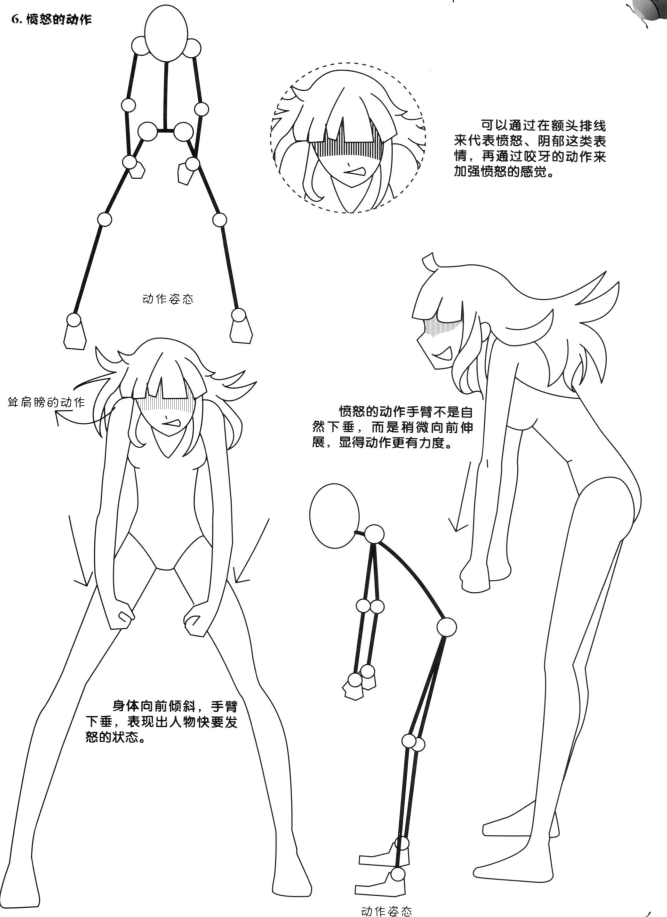

动作姿态

可以通过在额头排线来代表愤怒、阴郁这类表情，再通过咬牙的动作来加强愤怒的感觉。

耸肩膀的动作

愤怒的动作手臂不是自然下垂，而是稍微向前伸展，显得动作更有力度。

身体向前倾斜，手臂下垂，表现出人物快要发怒的状态。

动作姿态

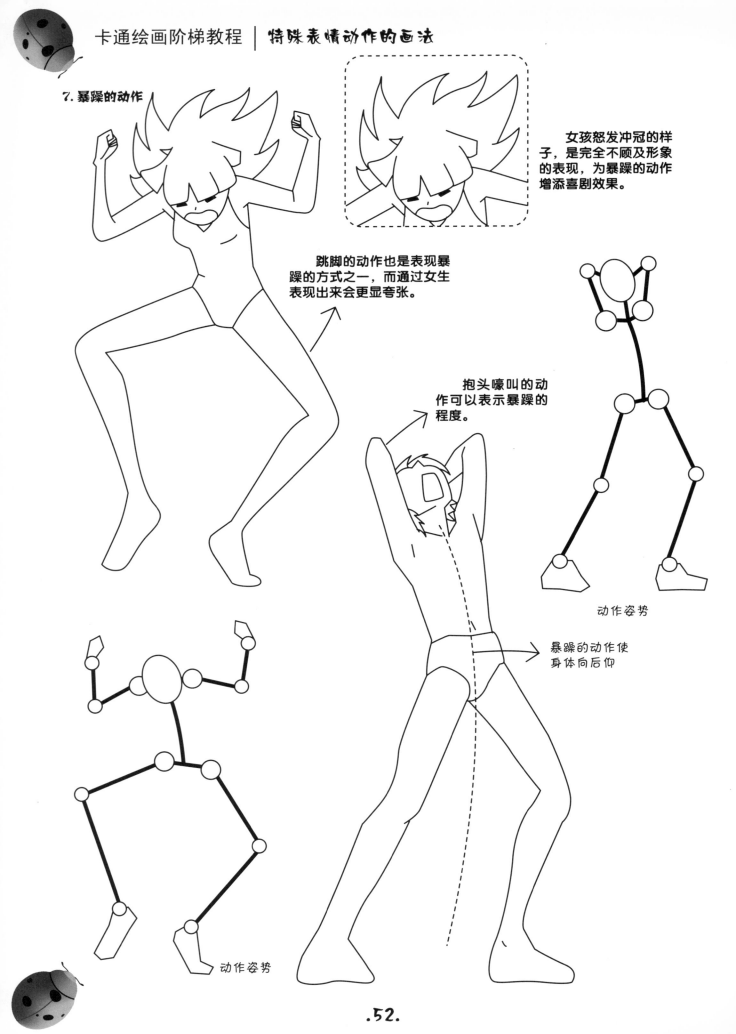

7. 暴躁的动作

女孩怒发冲冠的样子，是完全不顾及形象的表现，为暴躁的动作增添喜剧效果。

跳脚的动作也是表现暴躁的方式之一，而通过女生表现出来会更显夸张。

抱头嚎叫的动作可以表示暴躁的程度。

暴躁的动作使身体向后仰

动作姿势

动作姿势

8. 委屈的动作

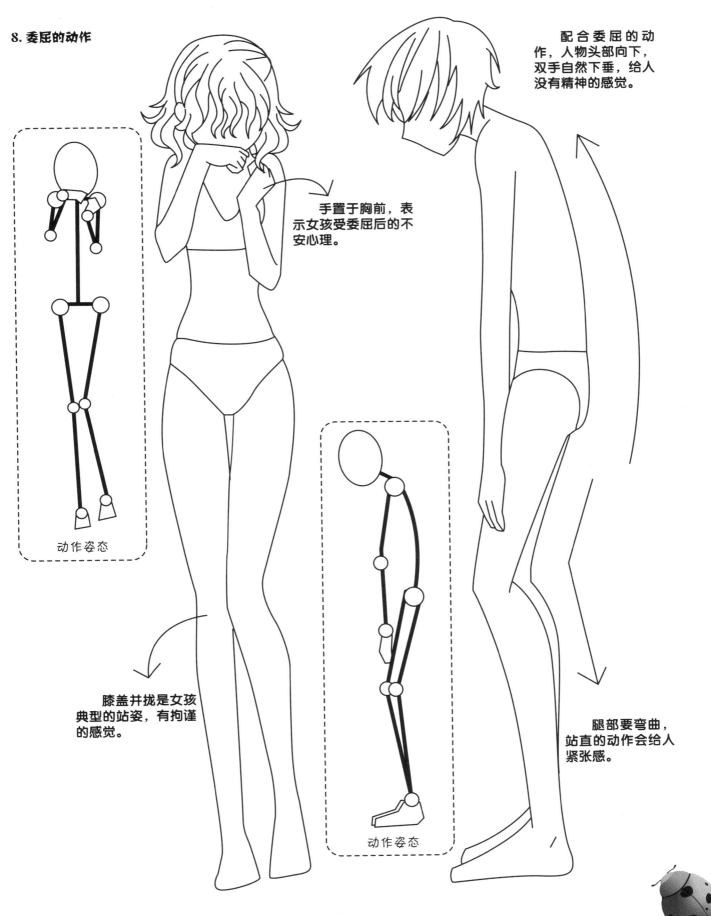

配合委屈的动作，人物头部向下，双手自然下垂，给人没有精神的感觉。

手置于胸前，表示女孩受委屈后的不安心理。

动作姿态

膝盖并拢是女孩典型的站姿，有拘谨的感觉。

动作姿态

腿部要弯曲，站直的动作会给人紧张感。

9. 害羞的动作

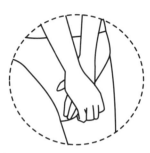

用斜线表现
脸红、害羞

女孩害羞的动作，头
会低下向一侧偏斜，并且
要注意耸肩的动作。

将手放在脑袋后面抓
头的动作，是表示男孩不
好意思的常见动作。

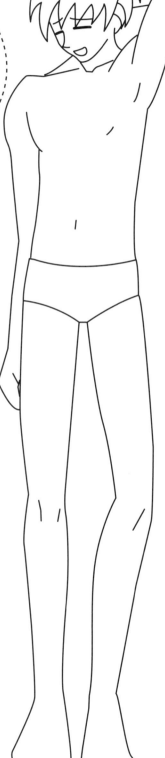

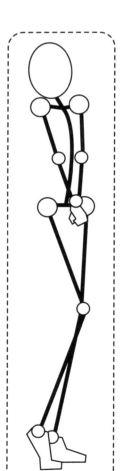

双手交叉表现出人物
害羞时的拘束感。

膝盖微曲、并
拢的动作也可以表
现出害羞感。

动作姿态

动作姿态

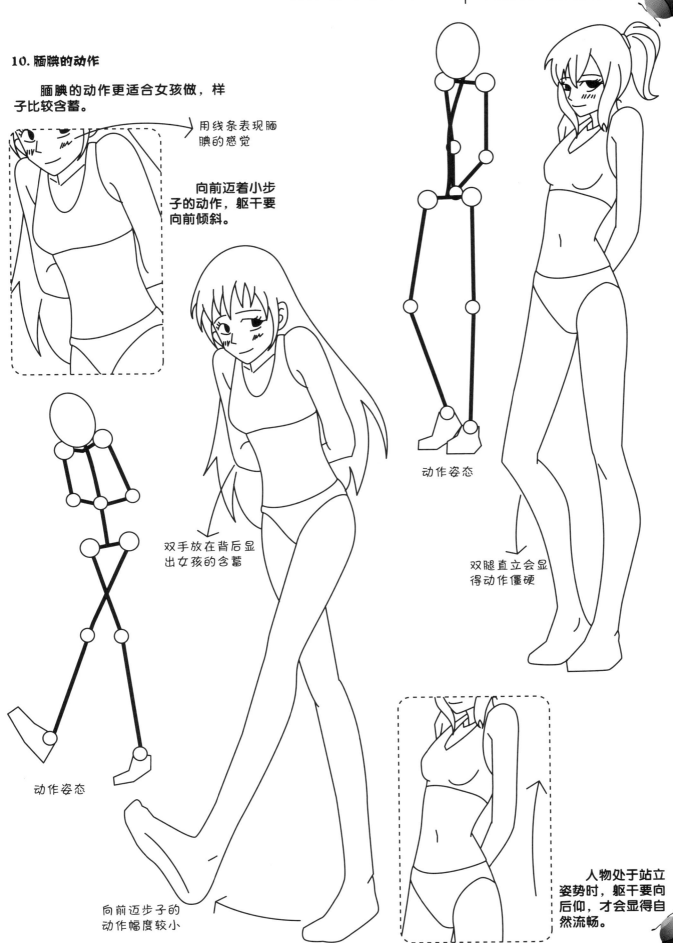

10. 腼腆的动作

腼腆的动作更适合女孩做，样子比较含蓄。

用线条表现腼腆的感觉

向前迈着小步子的动作，躯干要向前倾斜。

双手放在背后显出女孩的含蓄

动作姿态

向前迈步子的动作幅度较小

动作姿态

双腿直立会显得动作僵硬

人物处于站立姿势时，躯干要向后仰，才会显得自然流畅。

11. 慌张的动作

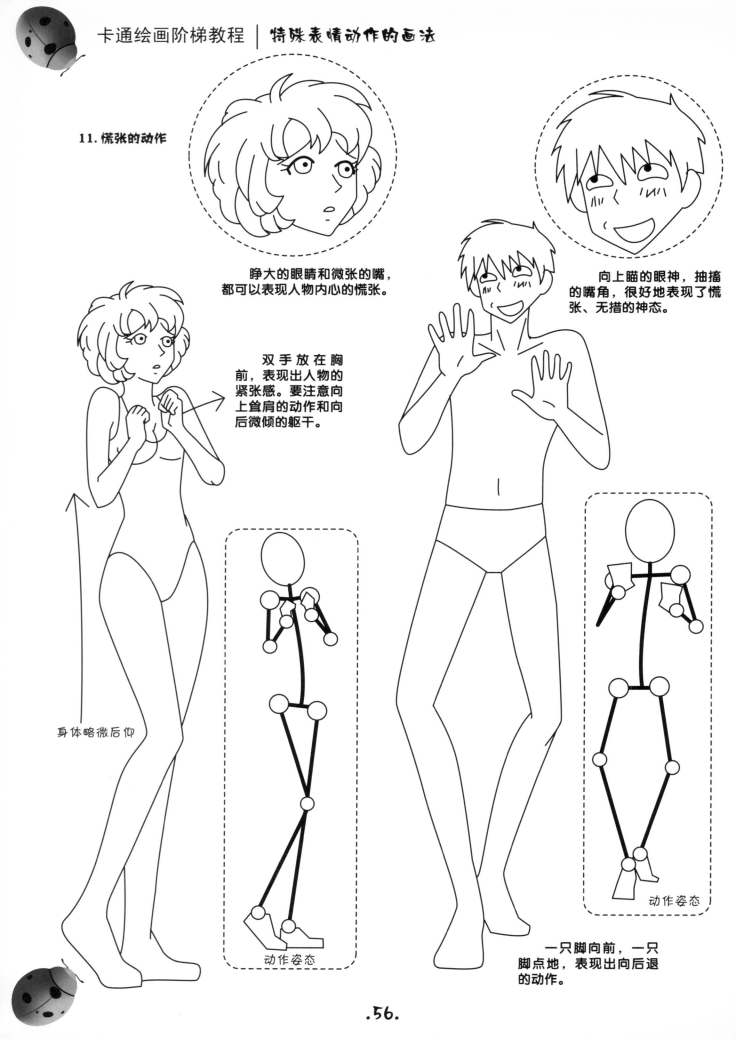

睁大的眼睛和微张的嘴，
都可以表现人物内心的慌张。

向上瞄的眼神，抽搐
的嘴角，很好地表现了慌
张、无措的神态。

双手放在胸
前，表现出人物的
紧张感。要注意向
上耸肩的动作和向
后微倾的躯干。

身体略微后仰

动作姿态

动作姿态

一只脚向前，一只
脚点地，表现出向后退
的动作。

12. 疼痛的动作

用手捂住身体的某个部位，让人有因疼痛而倒地的感觉，配上张大嘴的表情，使人物更显痛苦。

屈腿的姿势使小腿部分被挡住

动作姿态

将雷电符号放置在手捂住的位置，可以加强疼痛的效果。

抬高一侧肩膀，可以表现出用力撑起身体的动作。

注意透视效果身体会呈梭形

动作姿态

绘制这样的特殊动作时，除了要注意对表情、肢体的绘制，还要注意身体的透视角度。

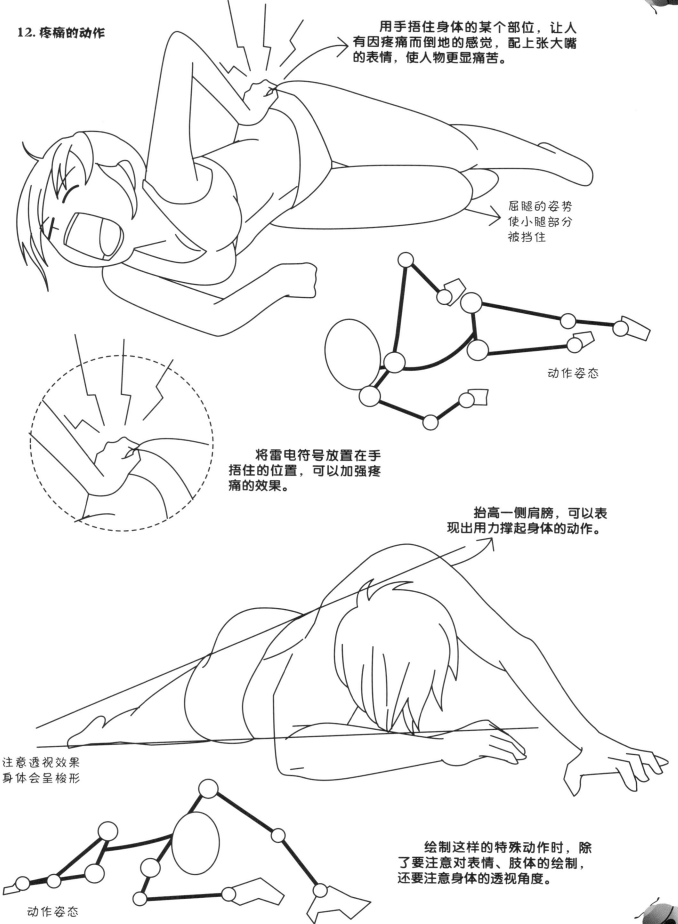

13. 美滋滋的动作

通过一些小符号，可以加强表情动作的力度。例如在美滋滋的动作边加上小星星，会使人物充满幸福感。

表现美滋滋的表情时，眼睛会眯起来，嘴边带着大大的笑容，看起来呆呆的感觉。

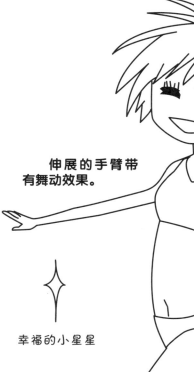

伸展的手臂带有舞动效果。

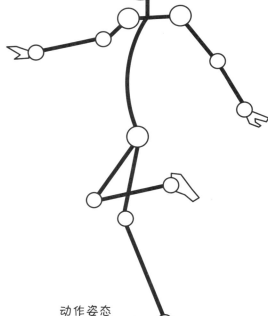

幸福的小星星

高高抬起

动作姿态

腿部做出跳跃的姿势，使人物带有跳跃感。

脚尖点地的动作

14. 无奈、劳累的动作

动作姿态

无奈的动作

劳累的动作

喘粗气
的符号

动作姿态

可以在脸上加少许汗
珠来配合劳累的表情。

15. 慵懒、摩拳擦掌的动作

慵懒的动作

动作姿态

肩膀向一侧转

一只手握拳，一只手放在手臂上，做出要挽袖子的动作，表现出人物有要打架的趋势。

特别要注意的是，当做这个动作的时候，肩膀要向一侧转。

四肢完全展开的动作可以表现人物的慵懒姿态，不过要注意脊柱要向后弯曲。

摩拳擦掌的动作

眉头紧皱，眼睛瞪大，嘴也大张，这是典型的暴躁表情，配上摩拳擦掌的动作最为合适。

第四章　动感的角色造型

从本章开始，要学习如何结合各部分元素对人物进行绘制。由于服装、道具等外部元素的加入，会使人物造型的绘制变得更加有难度，但也会使人物造型变得更加完美。

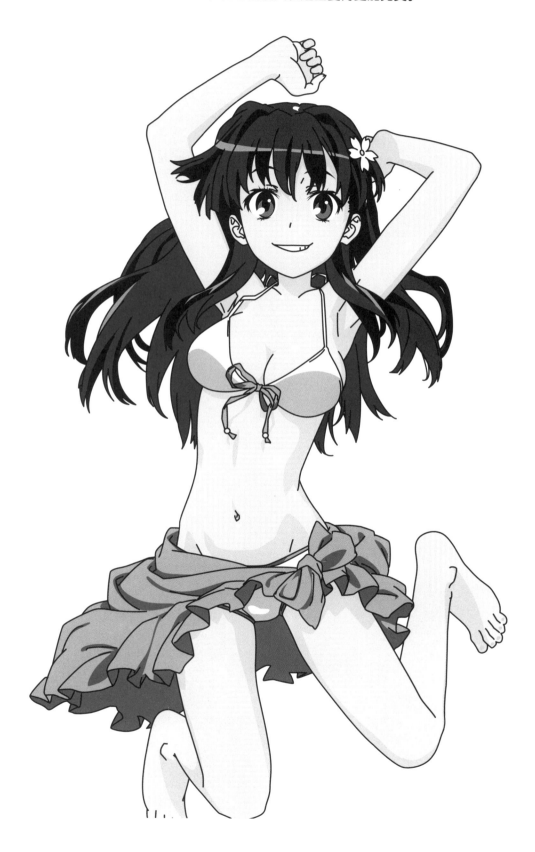

一、角色的基本造型

下面我们从人物草图的绘制过程中，认识一下人物的几个常见造型与绘制要点。

1. 站立造型结构图

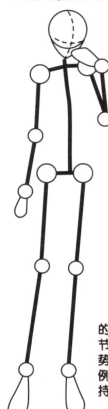

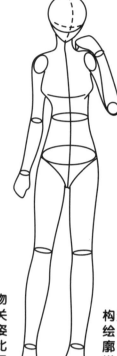

首先绘制出人物的基本造型与主要关节位置。注意人物姿势的准确性，身体比例要正常，重心要保持平衡。

有了人物的基本构造，就可以进一步绘制出人物的外轮廓，并且添加肢体的横切面辅助线，增强立体感。

可以根据需要，绘制出简单的服饰，这样站立的造型就绘制完成了。

2. 行走造型结构图

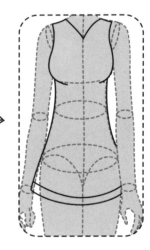

在给人物添加服饰细节时，最好先绘制出人体正确的身体结构。

人物在走动时，手臂会前后摆动。所以当手臂向后时，会有一小部分被服饰遮挡住，绘制时要注意。

在绘制常见的水平视角时，要注意脚向前跨出时是可以看到鞋底的，要将其表现出来。否则会有透视上的错误，看起来会很奇怪。

人物走路时不同的方向角度会产生不同的效果，在绘制时要多加注意。

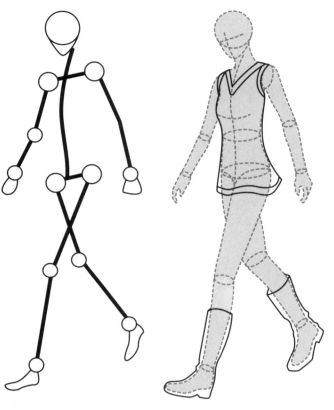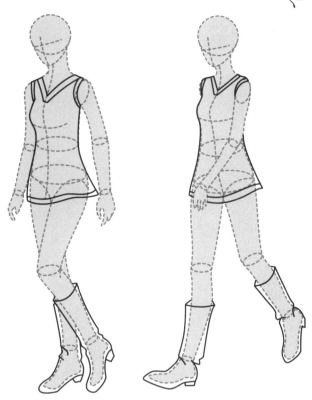

人物行走造型的斜侧面不好绘制，在绘制前先运用体态线绘制出人物的大概姿势，标明重要关节的所在位置作为绘制参考。

虽然侧身走会挡住一部分肢体，但是在绘制时还是要保证身体的合理结构，透视立体感也要表现出来。

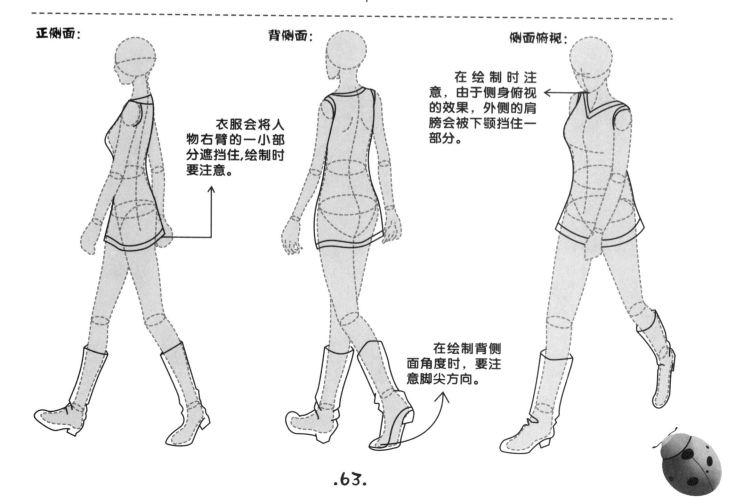

正侧面：

衣服会将人物右臂的一小部分遮挡住,绘制时要注意。

背侧面：

在绘制背侧面角度时，要注意脚尖方向。

侧面俯视：

在绘制时注意，由于侧身俯视的效果，外侧的肩膀会被下颚挡住一部分。

3. 跑步造型结构图

奔跑的正面动作和行走的正面动作十分接近，在绘制过程中有很多相同点。除了需要注意角色透视问题，比例问题也很关键。与正面行走动作相比，角色奔跑时身体扭动幅度更大，因此要注意身体各关节的变化。

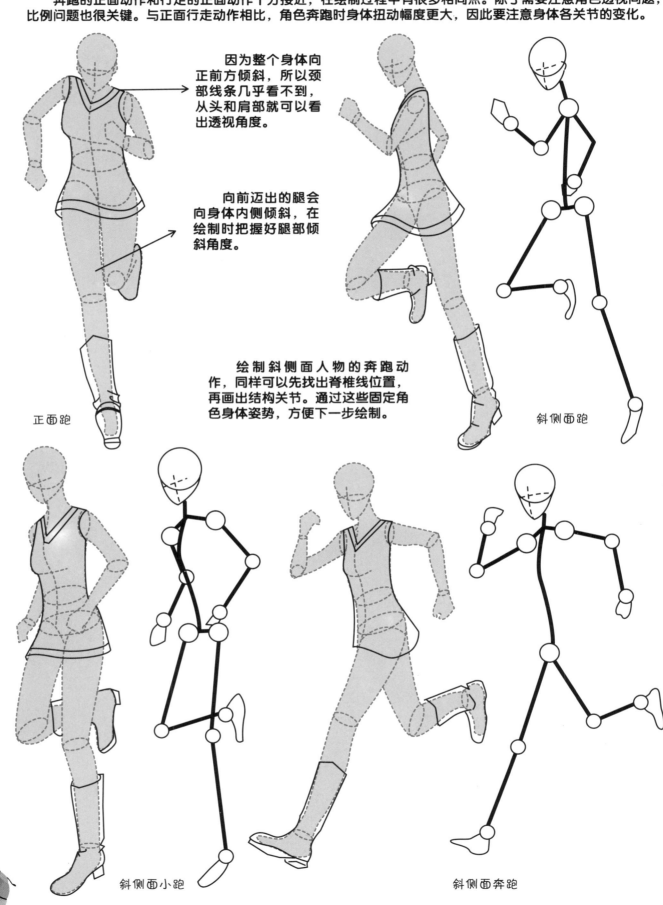

因为整个身体向正前方倾斜，所以颈部线条几乎看不到，从头和肩部就可以看出透视角度。

向前迈出的腿会向身体内侧倾斜，在绘制时把握好腿部倾斜角度。

绘制斜侧面人物的奔跑动作，同样可以先找出脊椎线位置，再画出结构关节。通过这些固定角色身体姿势，方便下一步绘制。

正面跑

斜侧面跑

斜侧面小跑

斜侧面奔跑

头身比在七八个头的成熟型人物，在奔跑和小跑上能看出很大区别。奔跑时，上半身向前倾斜幅度较大，双臂摆动幅度也很大，这点与小跑截然相反。

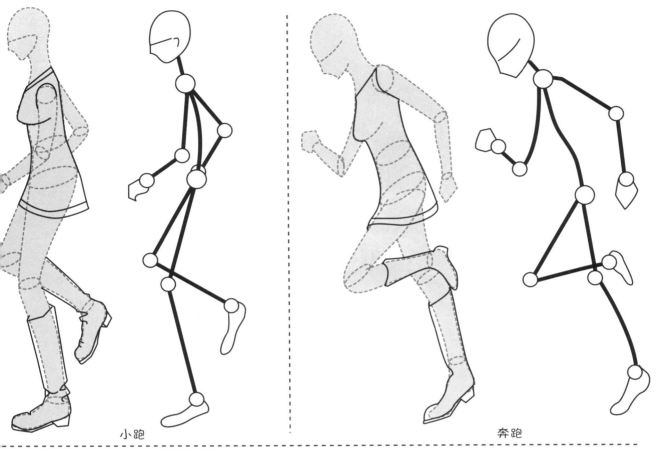

小跑　　　　　　　　　　　　　　　　　　奔跑

从手臂和腿部抬起的高度，可以判断角色跑步速度的快慢。手臂和腿部运动幅度越大，角色跑步的速度就会越快。

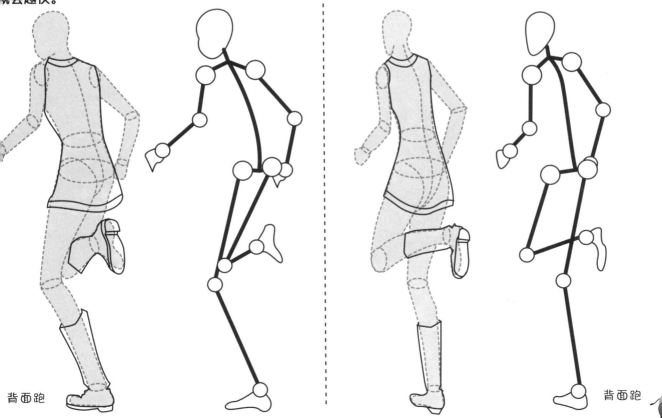

背面跑　　　　　　　　　　　　　　　　　背面跑

4.跳跃造型结构图

人物的跳跃有很多种，在绘制时要特别注意人物的重心与平衡。如果重心偏移，人物看起来就会有偏倒的感觉。

做任何跳跃动作前，人体都会稍微向下蹲，重心下移。

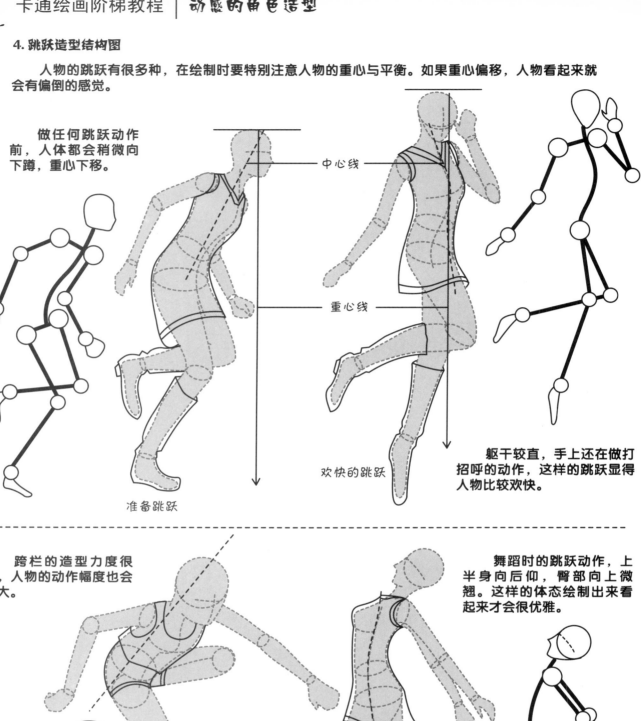

中心线

重心线

准备跳跃

欢快的跳跃

躯干较直，手上还在做打招呼的动作，这样的跳跃显得人物比较欢快。

跨栏的造型力度很大，人物的动作幅度也会很大。

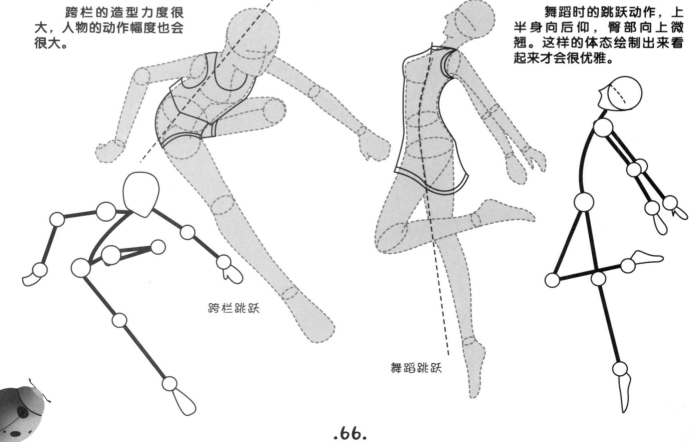

舞蹈时的跳跃动作，上半身向后仰，臀部向上微翘。这样的体态绘制出来看起来才会很优雅。

跨栏跳跃

舞蹈跳跃

5. 坐姿造型结构图

人物的基本动作中，比较常见的动作还包括坐姿。虽然造型很平凡，但却是不能缺少的，所以不能忽略它的画法。

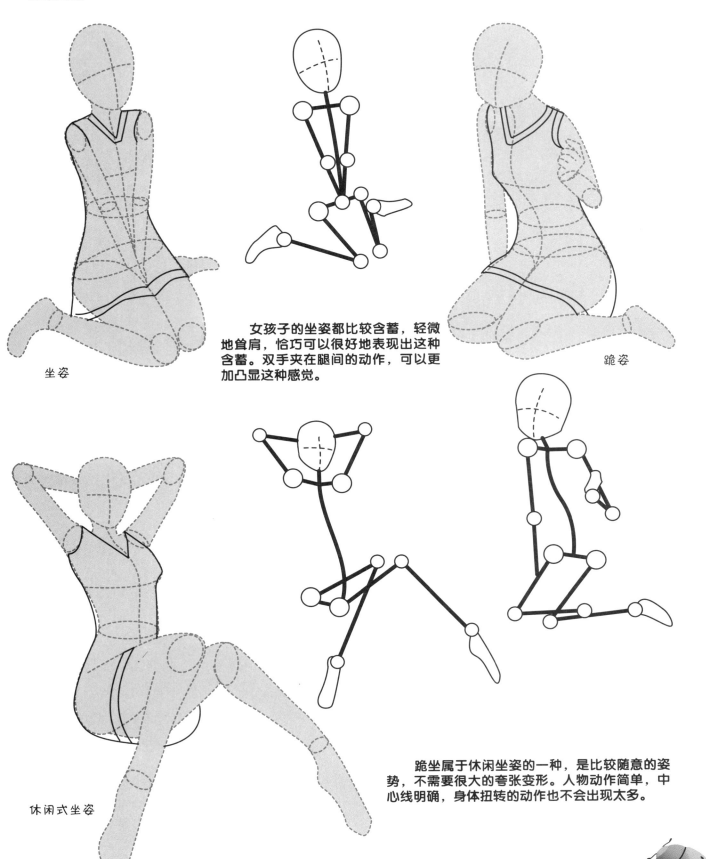

坐姿

女孩子的坐姿都比较含蓄，轻微地耸肩，恰巧可以很好地表现出这种含蓄。双手夹在腿间的动作，可以更加凸显这种感觉。

跪姿

休闲式坐姿

跪坐属于休闲坐姿的一种，是比较随意的姿势，不需要很大的夸张变形。人物动作简单，中心线明确，身体扭转的动作也不会出现太多。

6. 格斗造型结构图

　　绘制人物的格斗动作时，人物的肌肉明显，轮廓突出，这样能表现出人物造型富有力度，显得动感。

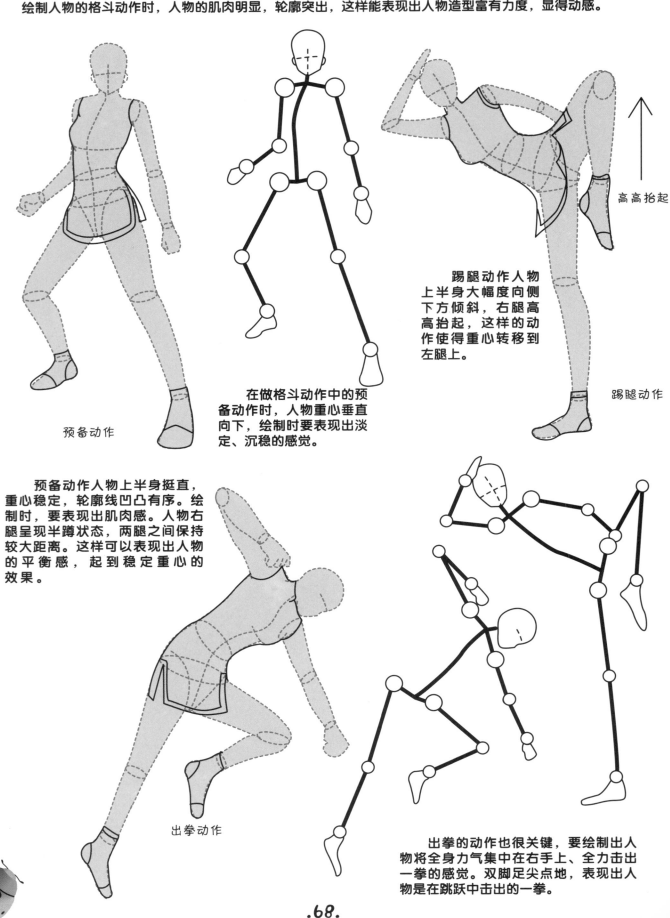

高高抬起

预备动作

　　在做格斗动作中的预备动作时，人物重心垂直向下，绘制时要表现出淡定、沉稳的感觉。

　　踢腿动作人物上半身大幅度向侧下方倾斜，右腿高高抬起，这样的动作使得重心转移到左腿上。

踢腿动作

　　预备动作人物上半身挺直，重心稳定，轮廓线凹凸有序。绘制时，要表现出肌肉感。人物右腿呈现半蹲状态，两腿之间保持较大距离。这样可以表现出人物的平衡感，起到稳定重心的效果。

出拳动作

　　出拳的动作也很关键，要绘制出人物将全身力气集中在右手上、全力击出一拳的感觉。双脚足尖点地，表现出人物是在跳跃中击出的一拳。

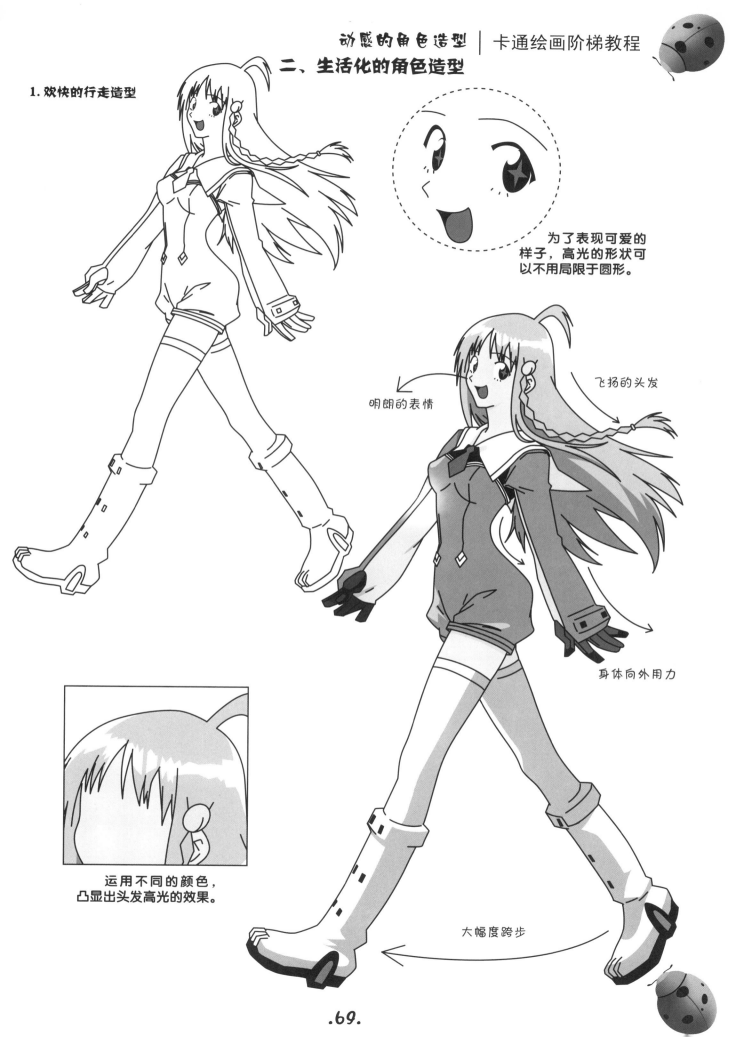

二、生活化的角色造型

1. 欢快的行走造型

为了表现可爱的
样子，高光的形状可
以不用局限于圆形。

明朗的表情

飞扬的头发

身体向外用力

运用不同的颜色，
凸显出头发高光的效果。

大幅度跨步

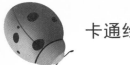

2. 搬东西的造型

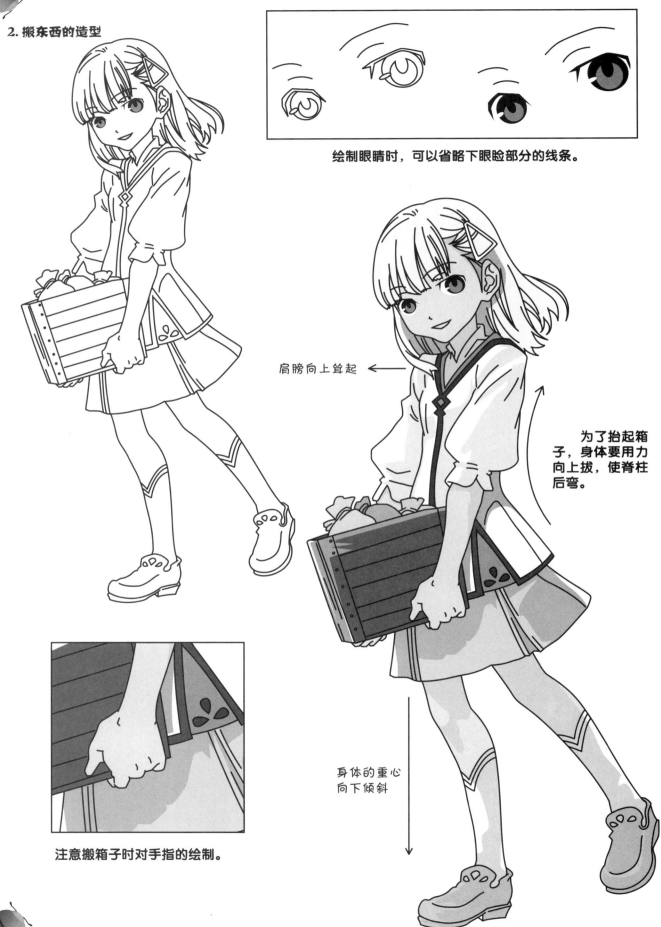

绘制眼睛时，可以省略下眼睑部分的线条。

肩膀向上耸起 ←

为了抬起箱子，身体要用力向上拔，使脊柱后弯。

身体的重心向下倾斜

注意搬箱子时对手指的绘制。

3. 推车的造型

从下向上看的仰视图，导致角色头部比例较小，绘制时注意身体的透视效果。

脊椎呈现弯曲状态

重心前倾

手部握住把手时的样子，因为是握拳的状态，手的一部分是看不到的。

深浅不同的灰色可以体现明暗面

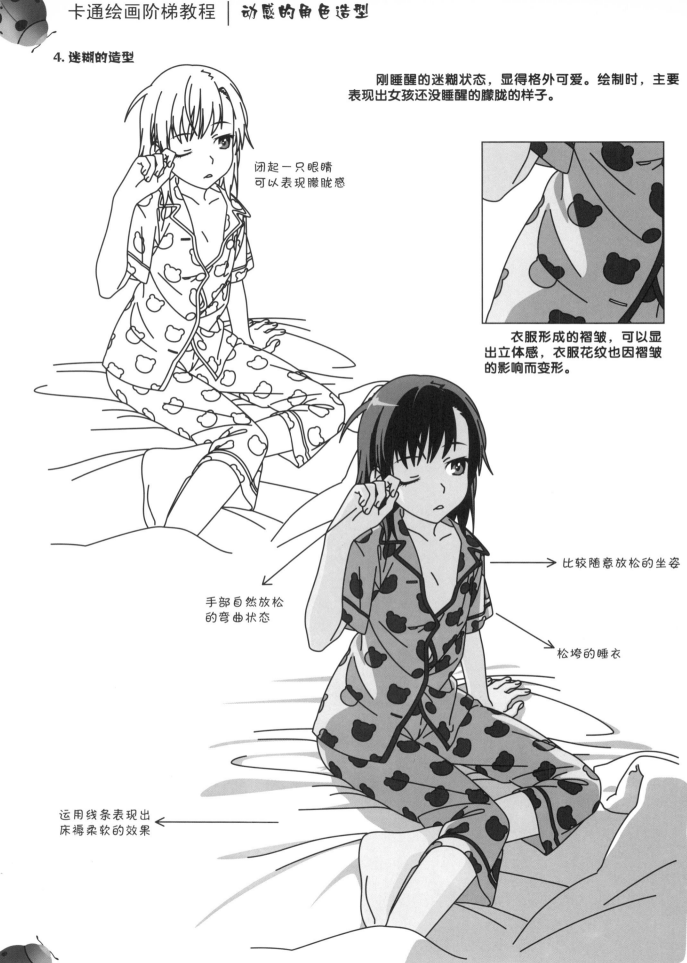

4. 迷糊的造型

刚睡醒的迷糊状态，显得格外可爱。绘制时，主要表现出女孩还没睡醒的朦胧的样子。

闭起一只眼睛
可以表现朦胧感

衣服形成的褶皱，可以显出立体感，衣服花纹也因褶皱的影响而变形。

手部自然放松
的弯曲状态

比较随意放松的坐姿

松垮的睡衣

运用线条表现出
床褥柔软的效果

5.穿袜子的造型

穿袜子的动作显得很生活化,要抓住人物轻松、随意的神态进行绘制。

注意人物因透视效果所造成的比例变化。

手部撑起袜子

脊椎线条呈弧线形

由于是坐着的造型,裙边形成的褶皱要有折压效果。

6. 伸懒腰的造型

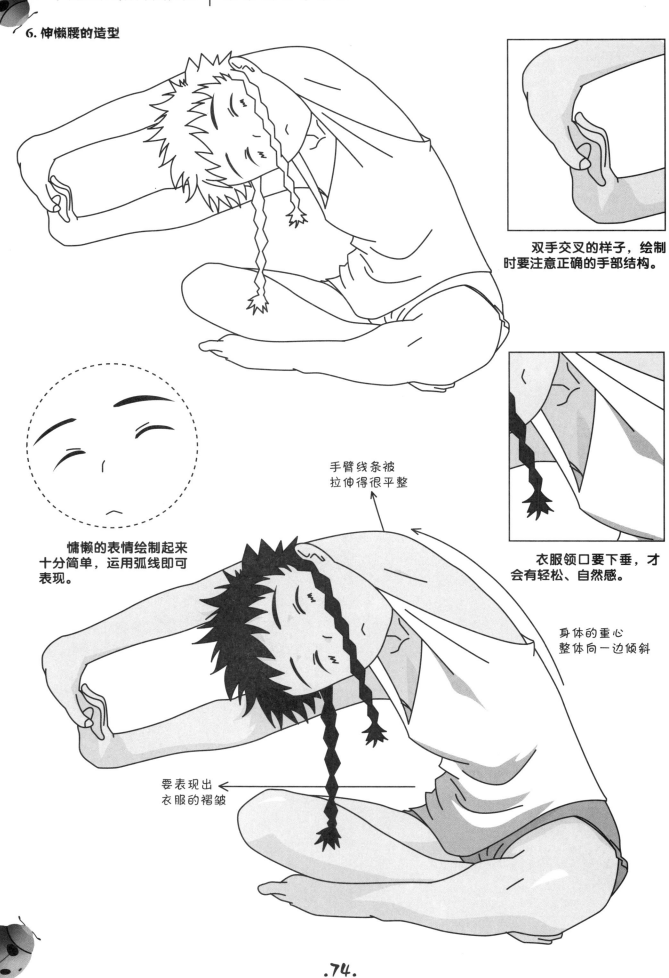

双手交叉的样子，绘制
时要注意正确的手部结构。

慵懒的表情绘制起来
十分简单，运用弧线即可
表现。

手臂线条被
拉伸得很平整

衣服领口要下垂，才
会有轻松、自然感。

身体的重心
整体向一边倾斜

要表现出
衣服的褶皱

7. 压腿的造型

坐在地上，身体下压至地面，完成趴伏在地上压腿的造型。

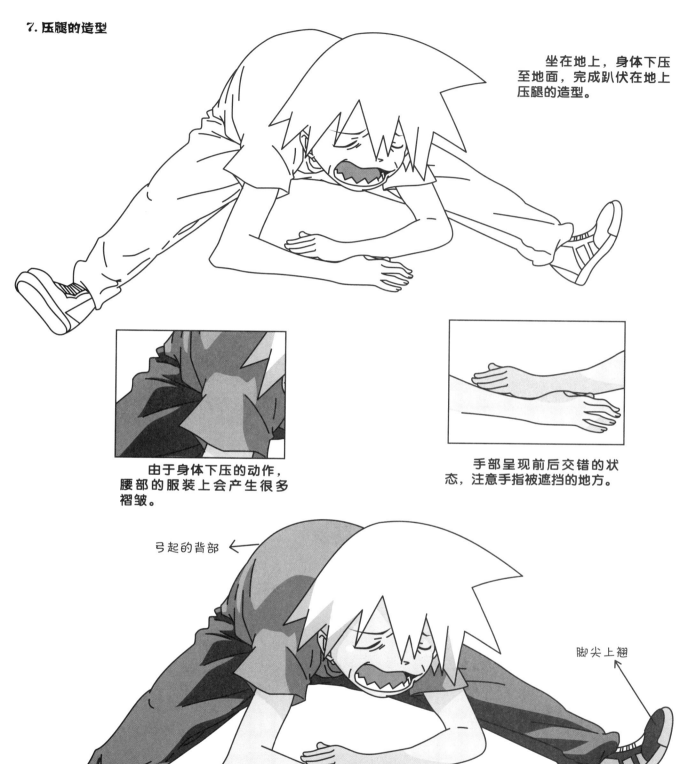

由于身体下压的动作，腰部的服装上会产生很多褶皱。

手部呈现前后交错的状态，注意手指被遮挡的地方。

弓起的背部 ←

脚尖上翘

腿部向两边压

8. 舞棍的造型

绘制舞棍的造型，主要注意人物的整体姿态，不要因为服饰的影响而忽略身体的结构。

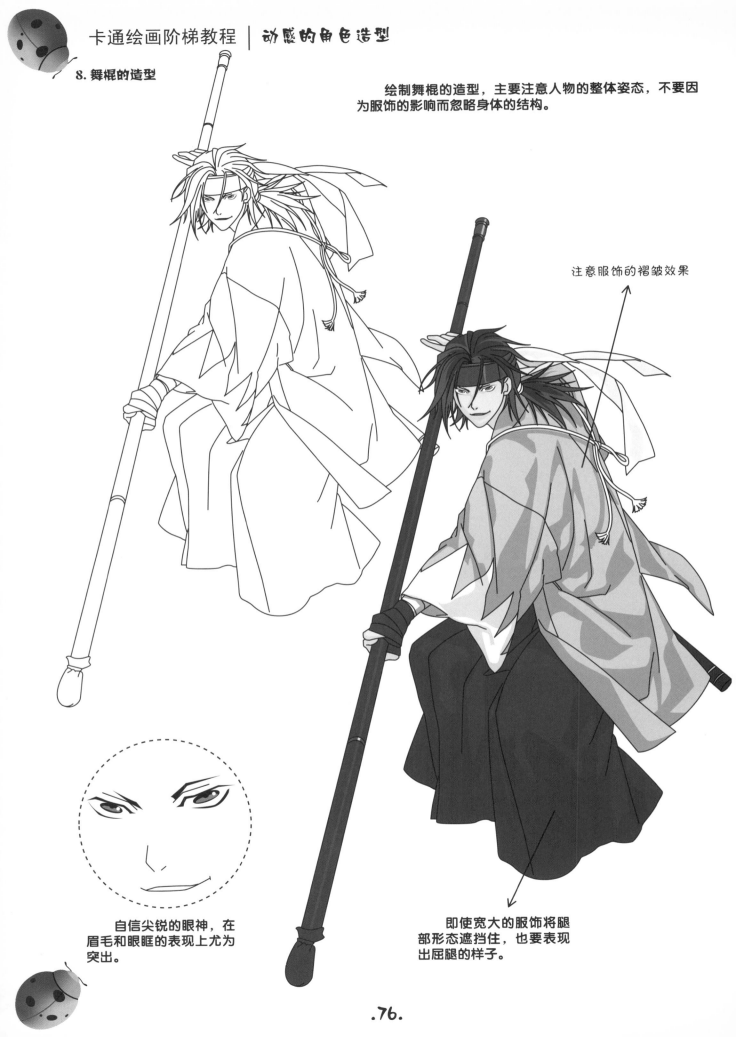

注意服饰的褶皱效果

自信尖锐的眼神，在眉毛和眼眶的表现上尤为突出。

即使宽大的服饰将腿部形态遮挡住，也要表现出屈腿的样子。

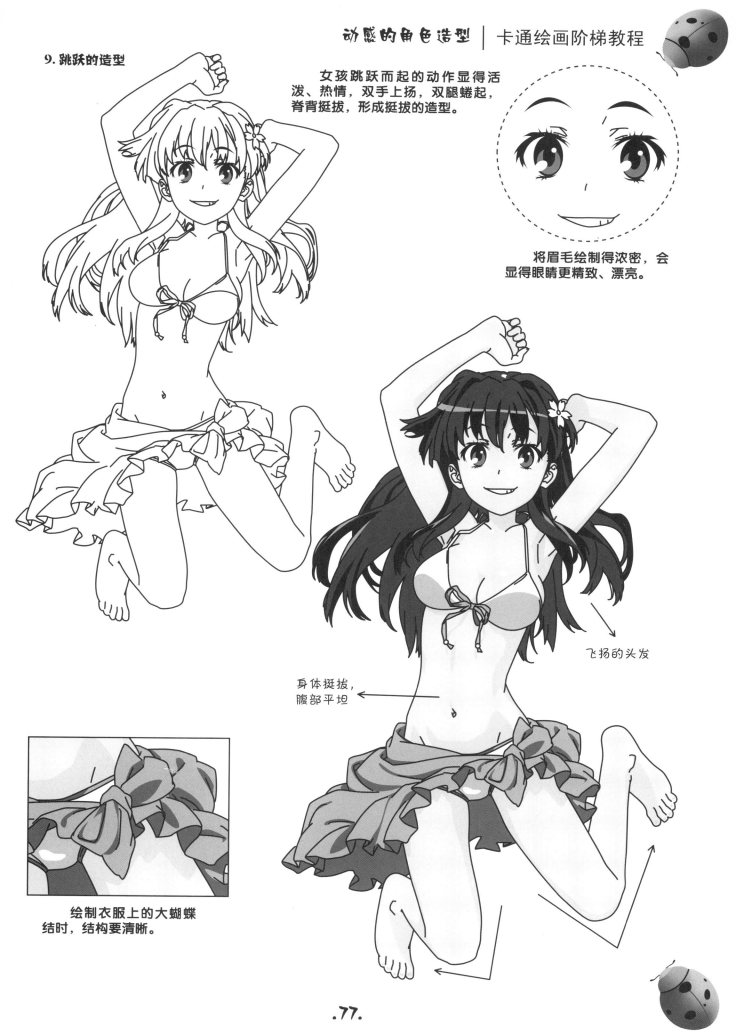

9. 跳跃的造型

女孩跳跃而起的动作显得活泼、热情，双手上扬，双腿蜷起，脊背挺拔，形成挺拔的造型。

将眉毛绘制得浓密，会显得眼睛更精致、漂亮。

飞扬的头发

身体挺拔，
腹部平坦

绘制衣服上的大蝴蝶结时，结构要清晰。

10. 抛物、投掷的造型

这个人物投掷物体的动作比较夸张，是一边跳起一边挥动的，注意人物跳起时的腿部动作。

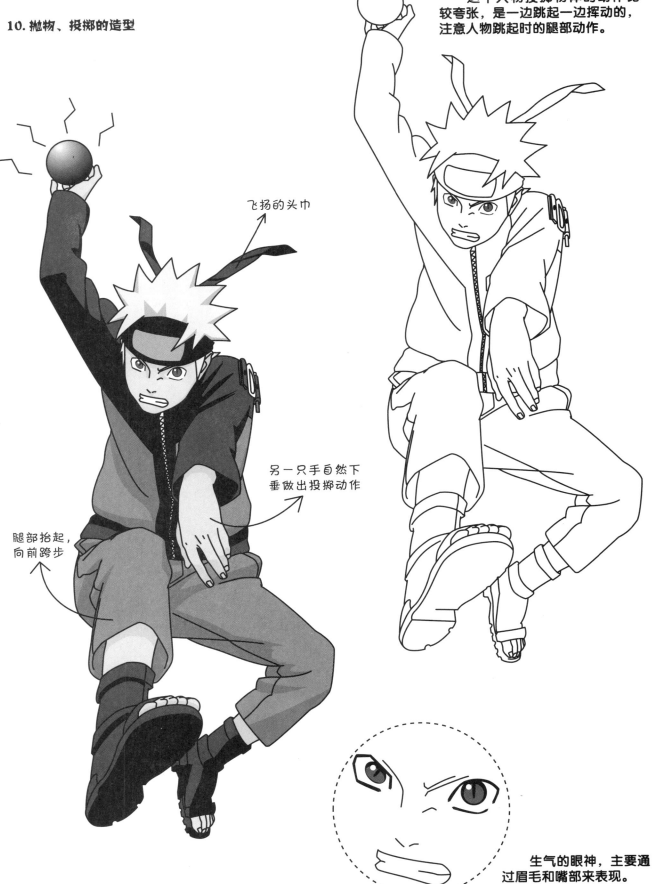

飞扬的头巾

另一只手自然下垂做出投掷动作

腿部抬起，向前跨步

生气的眼神，主要通过眉毛和嘴部来表现。

11. 骑马的造型

绘制男孩骑马的样子，要注意人物拉紧缰绳的身体状态。

明朗的五官，和女孩的眼睛相比线条更硬朗些。

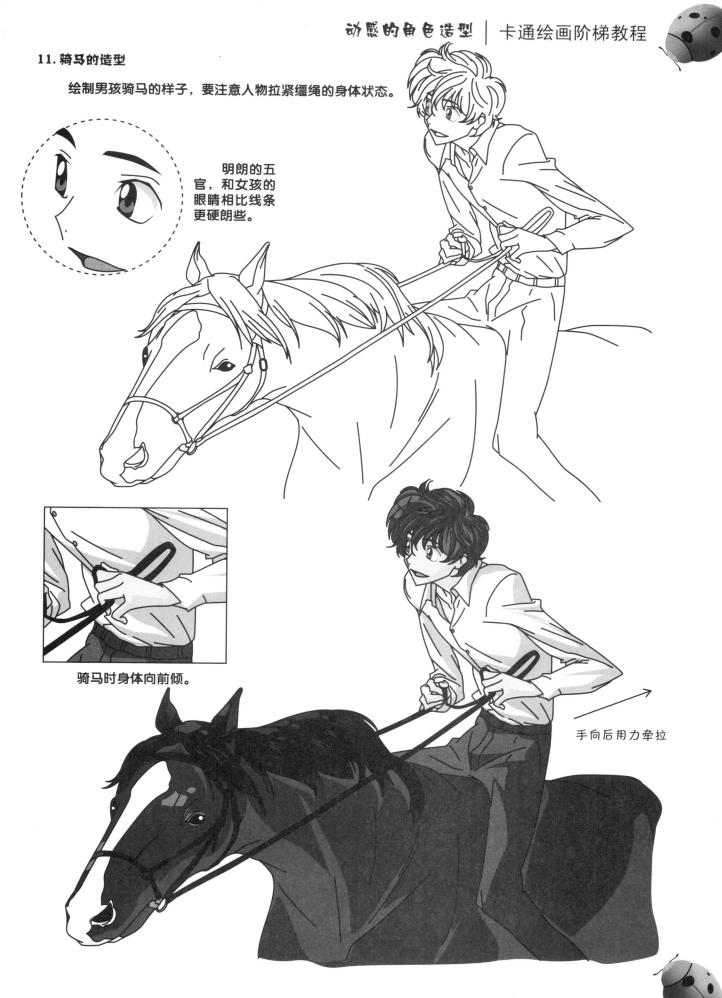

骑马时身体向前倾。

手向后用力牵拉

12. 打网球的造型

男孩挥动网球拍的动作，主要表现手臂挥动的动作以及握拍的方式。

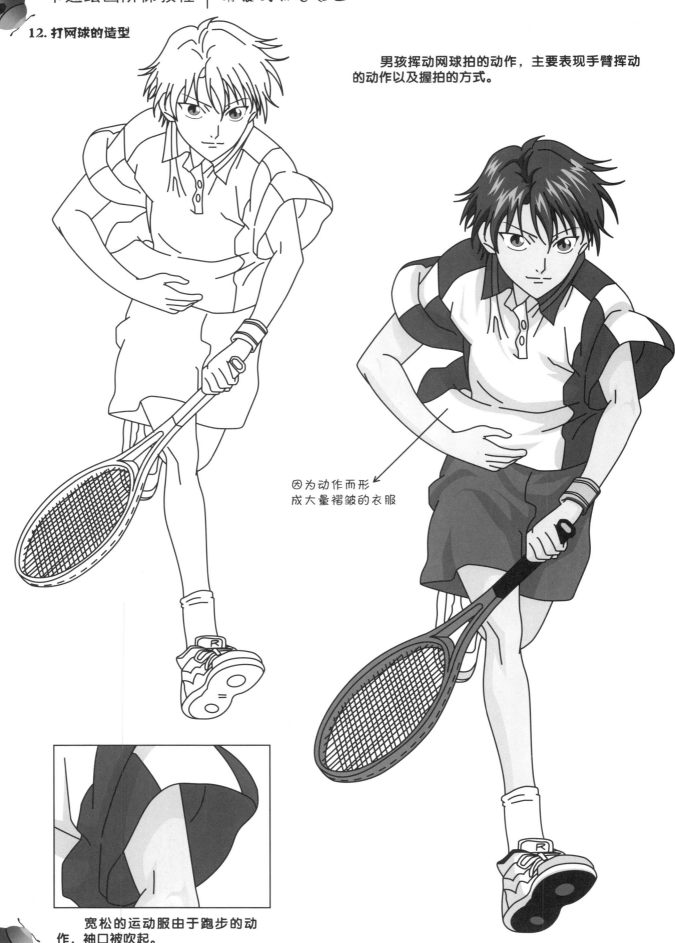

因为动作而形成大量褶皱的衣服

宽松的运动服由于跑步的动作，袖口被吹起。

.80.

第五章 绚丽多彩的服饰

不仅语言和表情能够体现一个人的性格特征，服饰造型也同样可以展现人物的性格。一个人的装扮代表一个人物的品味，所以在绘制动漫人物时，要认真为人物设计服饰造型。

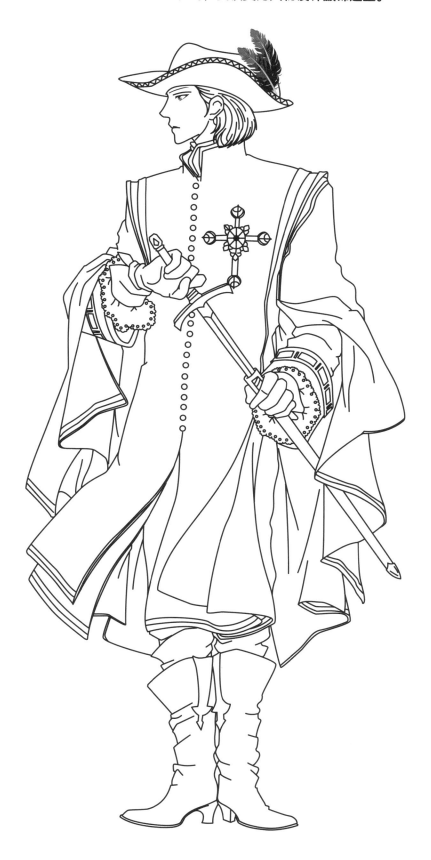

一、服饰上的褶皱及饰品

在绘制动漫人物时，经常会遇到不知道如何绘制褶皱以及设计什么样的服饰等问题，所以在这一节中，我们要为大家讲解褶皱以及服装上饰品的画法。

1. 褶皱的种类

衣服受到外力的作用就会产生褶皱，如果被拉伸、扭曲，褶皱会顺着力的方向发生相应的变化。

在绘制褶皱时，首先记住一点，就是所有褶皱都是具有一定的方向性的。

下垂褶皱

布料受到向上的力的作用，会在布料上方产生较多的褶皱。

垂吊褶皱

布料受到力的影响，在悬挂处产生的褶皱变化。

堆积褶皱

布料因堆积产生不同方向的力，形成较为复杂的褶皱。

覆盖褶皱

布料覆盖在物体上，凸起的部分产生了力的作用。布料顺着力的方向发生形变从而产生褶皱。

扭曲的褶皱

由于受力的扭曲，布料也跟着发生扭曲变化，产生扭曲的褶皱。

集束褶皱

布料在缎带束起的地方产生了大量的褶皱，说明缎带将布料勒紧。

2. 褶皱的绘制

褶皱的出现是有一定规律的，会按照衣服的走向而出现，正确的走向才会使衣服没有凌乱感。下面讲解在衣服的哪些地方会比较容易出现褶皱。

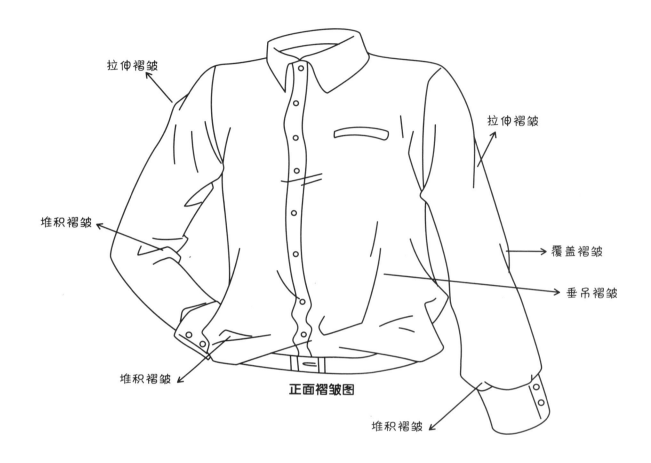

拉伸褶皱

拉伸褶皱

堆积褶皱

覆盖褶皱

垂吊褶皱

堆积褶皱

正面褶皱图

堆积褶皱

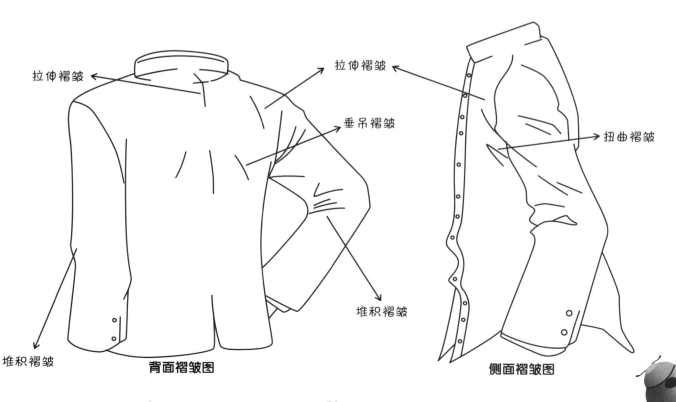

拉伸褶皱

拉伸褶皱

垂吊褶皱

扭曲褶皱

堆积褶皱

堆积褶皱

背面褶皱图

侧面褶皱图

3. 蝴蝶结、领带的绘制

　　领结、领带在服饰中很常见，尤其是在女孩的服饰、头饰上。它们的种类也是五花八门，但是在绘制时还是要确保一个正确的结构，不然即使绘制出来了，看起来也会很凌乱。

蝴蝶结

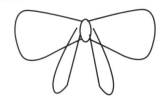
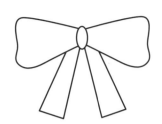
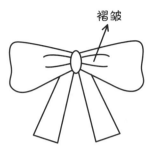

褶皱

| 1. 将蝴蝶结的基本线条结构绘制出来。 | 2. 美化蝴蝶结的线条。 | 3. 添置细节，褶皱的效果添加了立体的感觉。 |

领带

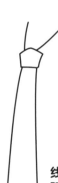
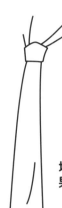

　　1. 将领带的基本线条结构绘制出来。　　2. 美化领带的线条。让线条更有弧度感，体现出布料的柔感。　　3. 添加褶皱，增强布料柔感的效果并完成绘制。

4. 蝴蝶结、领带的其他样式

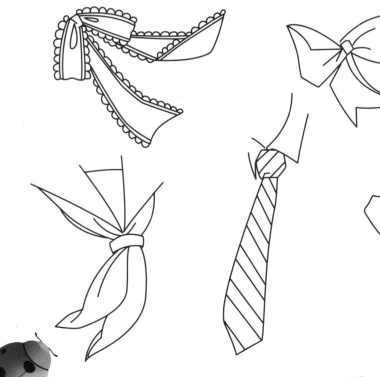
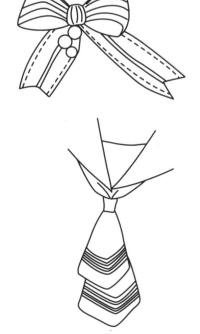

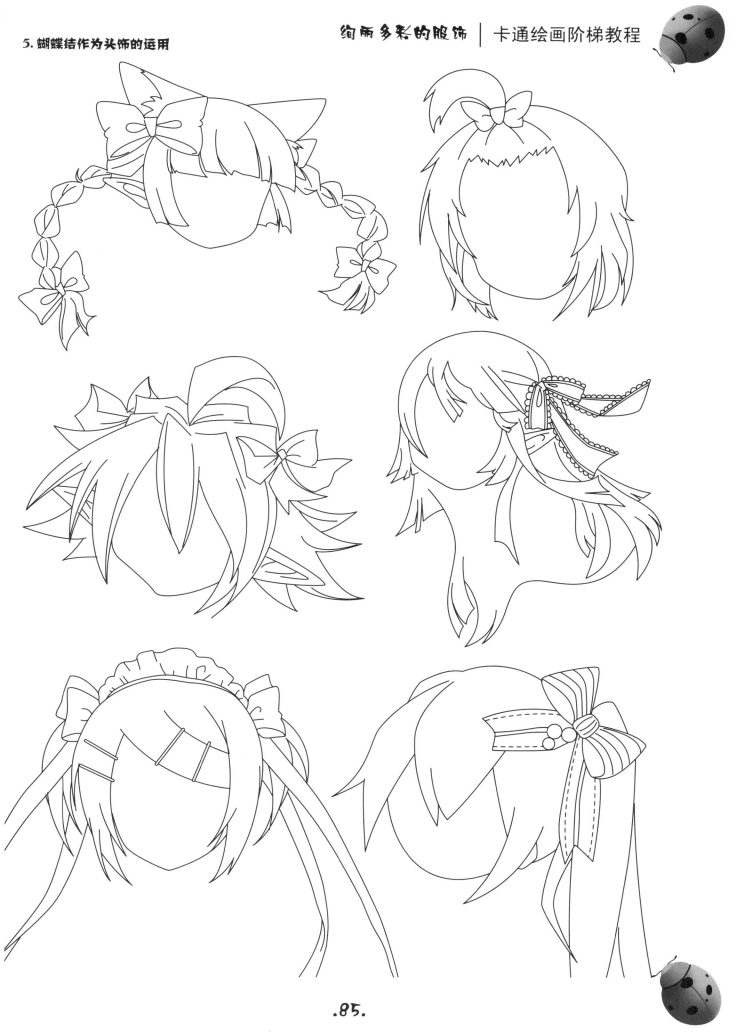

6. 腰带的绘制

腰带在裤装的搭配中有很多种，主要注意的就是在叠加的部位要保证结构的正确性。

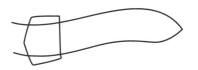 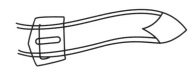 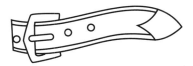

1. 先设计出腰带的样式结构，绘制出大致的线条。

2. 绘制出腰带的整体细节结构。

3. 添置细节，将多余的线条擦掉。

7. 腰带的种类

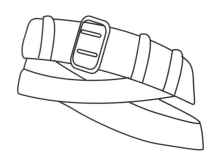 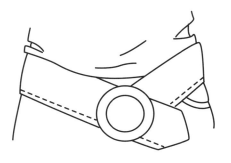 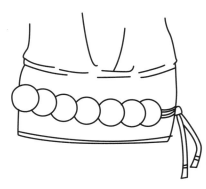

多根腰带重叠在一起，绘制时要注意它们之间的关系，腰带上的一些小细节也要注意。

腰带的佩戴会使上衣产生褶皱，宽大的腰带可以衬托出人物的腰部线条。

用圆形拼出的腰带要注意腰带在腰间的弧度，所有圆形不可在一条水平线上。

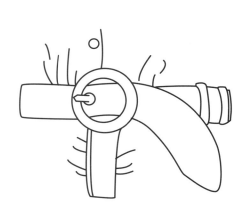 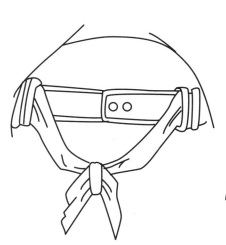 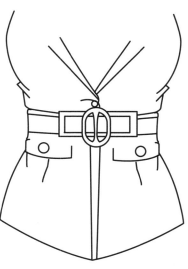

腰带边缘的褶皱要画好，表现出束紧的感觉。

腰带与配饰的巧妙结合，让单一的腰带看起来不会过于呆板。

相对比较紧身的职业装，要根据女性身体线条绘制。

8.服饰质感的绘制

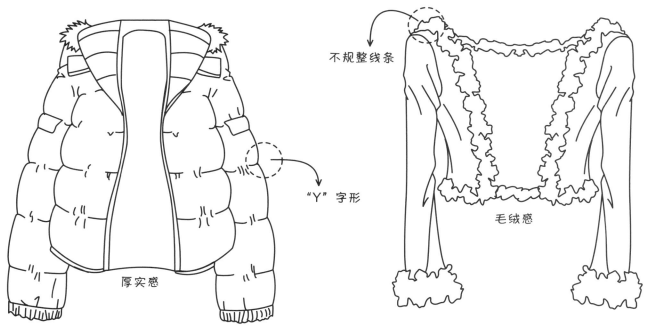

厚实感

不规整线条

"Y"字形

毛绒感

要将羽绒服的那种凹凸感、厚度感表现出来，要注意接口与接口的线条呈"Y"字形，并且要顺着衣服下垂时的弧度来绘制。

现在很多服饰上会有绒毛的装饰。为了绘制出其效果，我们可以运用曲线、折线、不规整线条来体现蓬松柔软的质感。

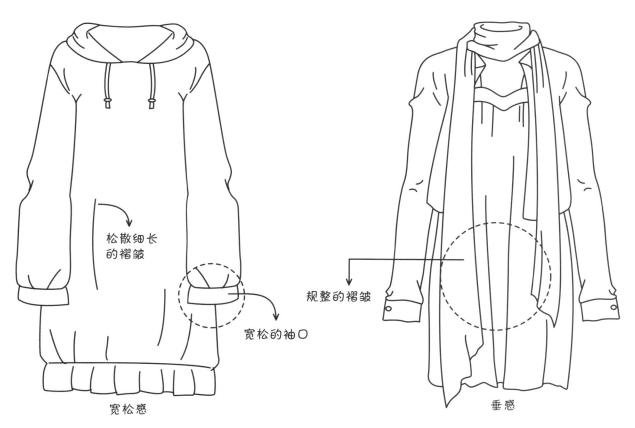

松散细长的褶皱

宽松的袖口

宽松感

规整的褶皱

垂感

为了体现服饰的宽松感，服饰袖口以及其他地方都要比人物自身的体型宽出很多，褶皱线会比较松散、细长。

服饰的垂感可以通过褶皱来体现，褶皱尽量保持一定的长度。围脖下垂的部分可以适当地让线条有些弧度，这样围脖看起来更有质感。

9.贴身服饰与宽松服饰的区别

不同材质的衣服穿在身上会有不同的效果，且褶皱的数量也会随着材质的不同而产生变化。

贴身的服饰

柔软的布料褶皱会比较多，在绘制的时候要注意褶皱顺着衣服走向产生，并且在肩头处，服饰是自然垂下来的。

宽松的服饰

比较硬的布料褶皱会比较少，但在肩头会有少量褶皱出现。

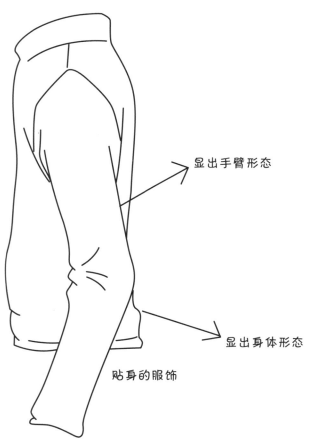

显出手臂形态

显出身体形态

贴身的服饰

贴合身体的服装会显得较紧身，服装后背线条会显出身体形态。

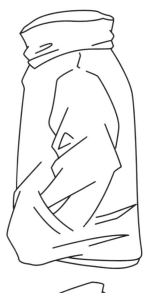

由于衣服比较宽松，在绘制时可以将衣领夸大，绘制得宽松些。

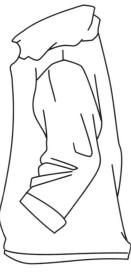

很宽松的衣服穿在身上会显得不合体，甚至有臃肿的感觉，看不出身体曲线。

宽松的服饰

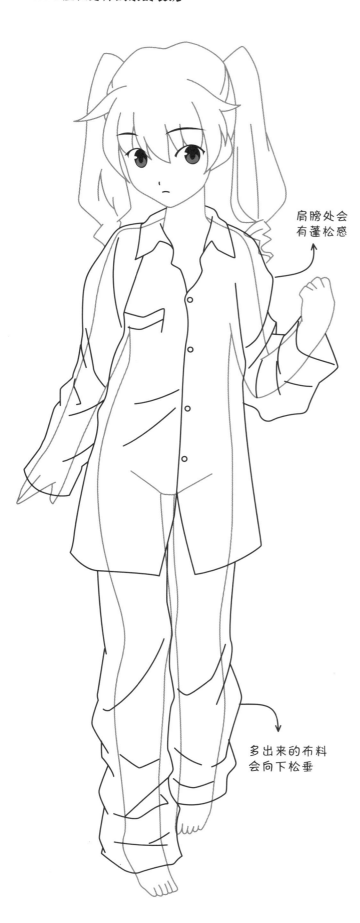

肩膀处会
有蓬松感

多出来的布料
会向下松垂

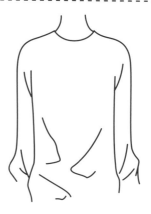

宽松型衣服，褶皱体现出向下松垂的
感觉，要用平缓的"V"字形线条绘制。

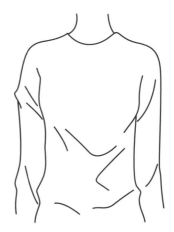

普通型衣服，褶皱量随着身体的起伏
有所增加，要抓住褶皱密度加大的效果来
绘制。

贴紧型衣服，褶皱随着身体的起伏形
成，要用利落的褶皱线条来突显人物身体
的线条。

11. 其他种类的服饰

头饰

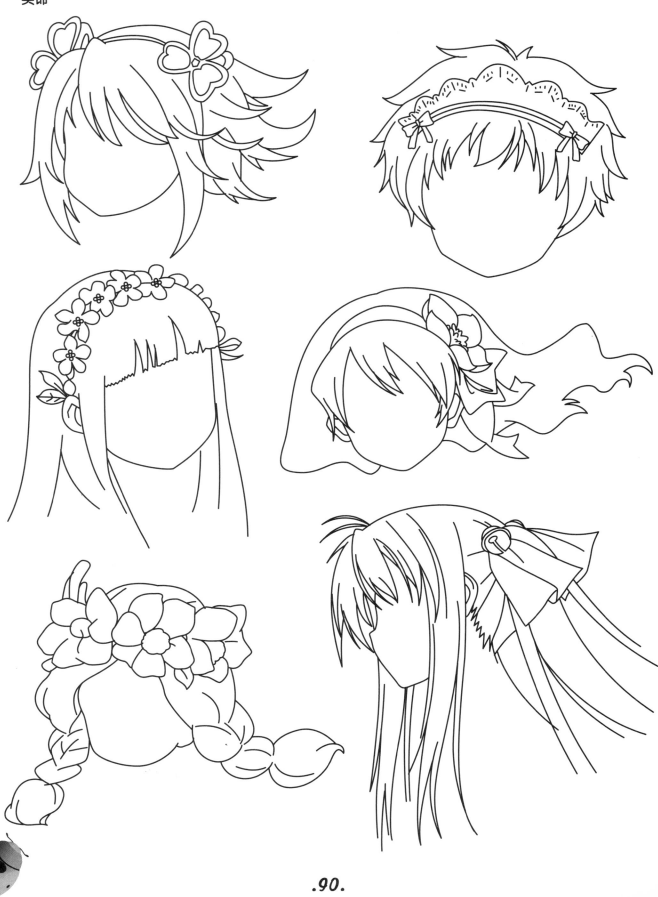

帽子

鞋子

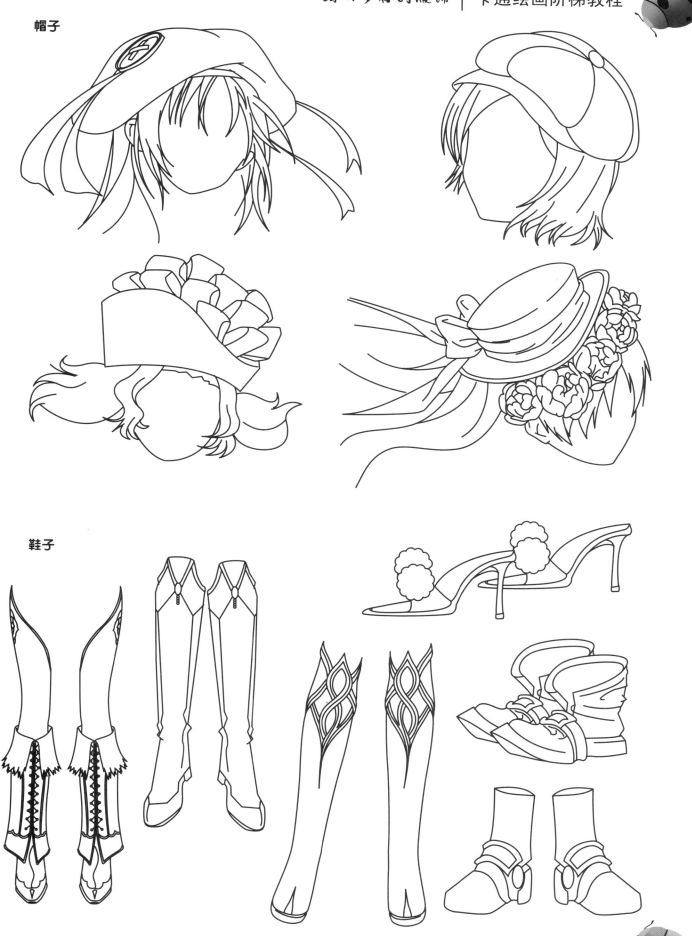

二、人物服饰绘制过程

1. 裙装的绘制过程

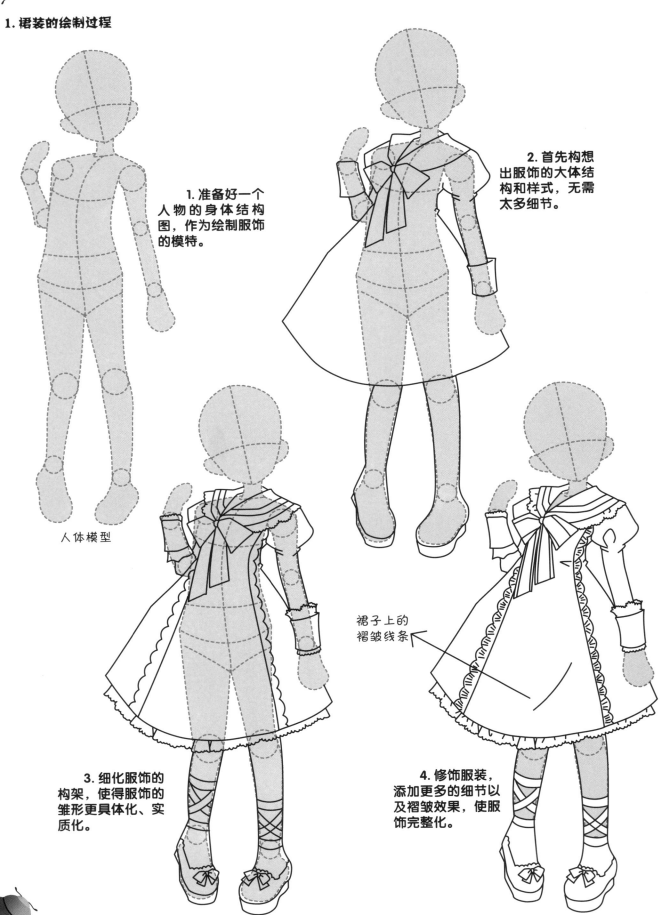

人体模型

1. 准备好一个人物的身体结构图，作为绘制服饰的模特。

2. 首先构想出服饰的大体结构和样式，无需太多细节。

3. 细化服饰的构架，使得服饰的雏形更具体化、实质化。

裙子上的褶皱线条

4. 修饰服装，添加更多的细节以及褶皱效果，使服饰完整化。

2. 裤装的绘制过程

1. 准备好一个人物的身体结构图，作为绘制服饰的模特。

2. 首先构想出服饰的大体结构和样式。无需太多细节。

人体模型

3. 细化服饰的构架，擦除多余线条，使得服饰的雏形更具体化、实质化。

4. 修饰服装，添加更多的细节以及褶皱效果，使服饰完整化。

3. 礼服的绘制过程

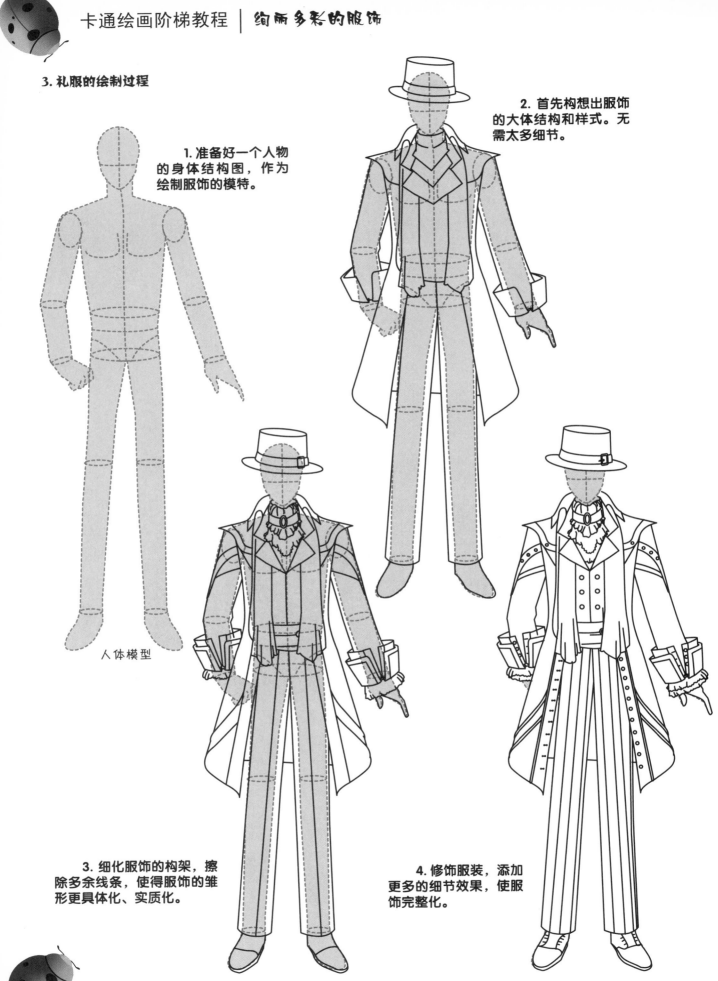

1. 准备好一个人物的身体结构图，作为绘制服饰的模特。

人体模型

2. 首先构想出服饰的大体结构和样式。无需太多细节。

3. 细化服饰的构架，擦除多余线条，使得服饰的雏形更具体化、实质化。

4. 修饰服装，添加更多的细节效果，使服饰完整化。

4. 西服的绘制过程

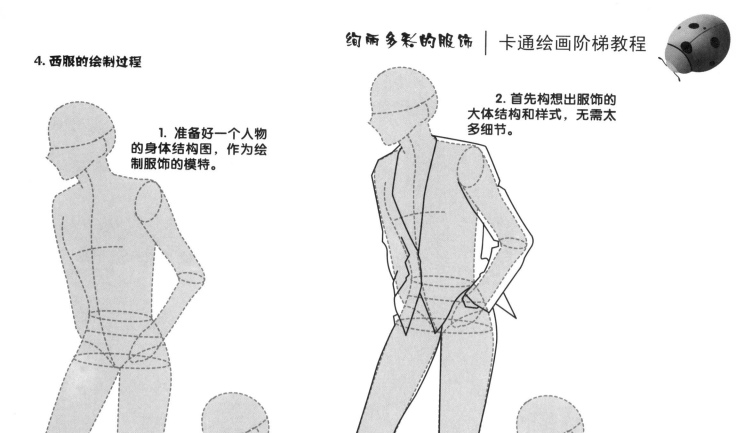

1. 准备好一个人物的身体结构图，作为绘制服饰的模特。

2. 首先构想出服饰的大体结构和样式，无需太多细节。

人体模型

3. 细化服饰的构架，擦除多余线条，使得服饰的雏形更具体化、实质化。

4. 修饰服装，添加更多的细节效果和褶皱，使服饰完整化。

三、现代服饰的绘制

在现实生活中，人们的穿着看似随意，其实都是经过一番精心装扮的。人们会在不同的情况下，穿戴不同的服饰，下面讲解不同样式的现代服饰。

1. 校服的绘制

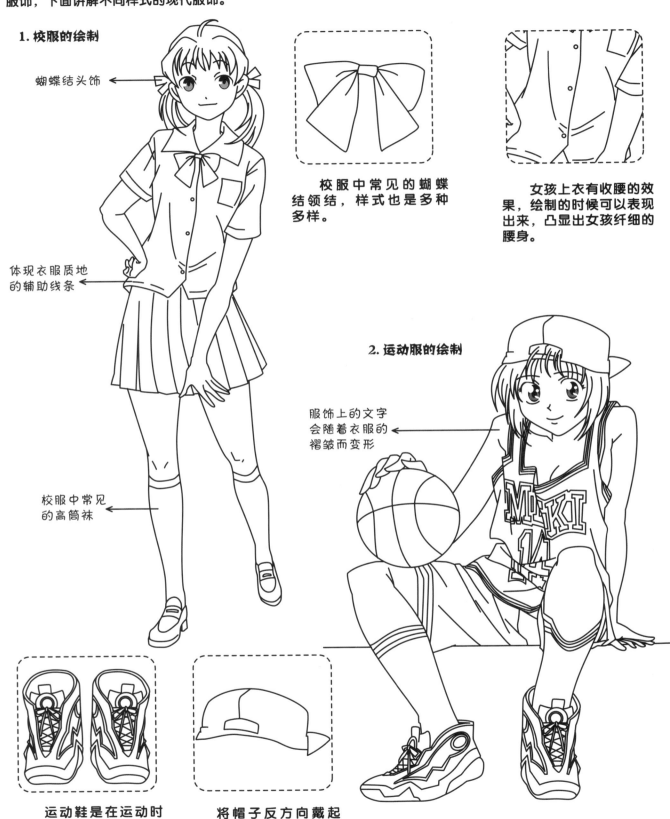

蝴蝶结头饰 ←

体现衣服质地
的辅助线条 →

校服中常见
的高筒袜 →

校服中常见的蝴蝶结领结，样式也是多种多样。

女孩上衣有收腰的效果，绘制的时候可以表现出来，凸显出女孩纤细的腰身。

2. 运动服的绘制

服饰上的文字
会随着衣服的
褶皱而变形 →

运动鞋是在运动时不可缺少的，在绘制时注意鞋带的结构以及鞋子上的花纹要一致。

将帽子反方向戴起来，会显得人物更活泼、叛逆，运动感增强。

3. 牛仔背带裤的绘制

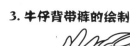

装饰性眼镜

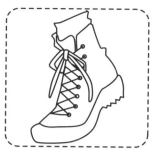

由于人物脚后跟有些翘起，所以在绘制鞋子时，只有鞋头的部分着地。

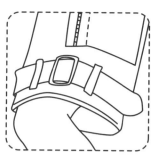

牛仔裤上的系带，可以给死板的牛仔裤增添一些生气，看起来更活泼些。

褶皱线条

4. 冬装的绘制

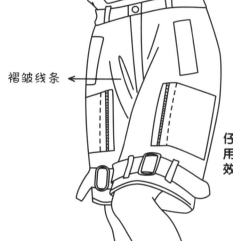

为了表现出牛仔布料的质感，运用虚线来体现效果。

手肘处堆积的褶皱

为表现出服饰的硬度及厚度，可以不必表现褶皱线条。

裙子的百褶效果

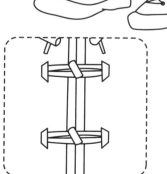

在服饰上经常会看到搭扣。

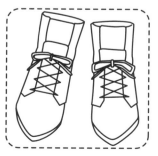

短靴样式简单朴素，与服饰整体形成呼应，不会显得过于夸张。

5. 女仆装的绘制

配合服装
的头饰

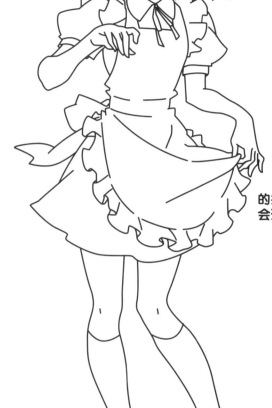

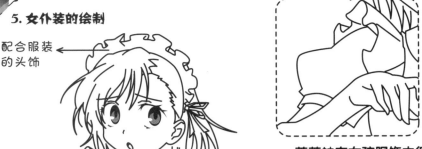

蓬蓬袖在女孩服饰中很
常见，可以增添可爱效果。

围裙上的荷叶边，在绘
制上要有凹凸的感觉。

由于手部
的拉扯，围裙上
会形成褶皱。

6. 医生服装的绘制

堆积褶皱 ◀

简洁的白色
大褂是医生必不
可少的工作服。

褶皱线条 ◀

两个裤腿之间的褶皱，
在绘制时要表现出来。这样会
贴合实际，更有立体感效果。

由于裤腿的遮挡，鞋子
的一部分被挡住，所以并没有
完全绘制出来。

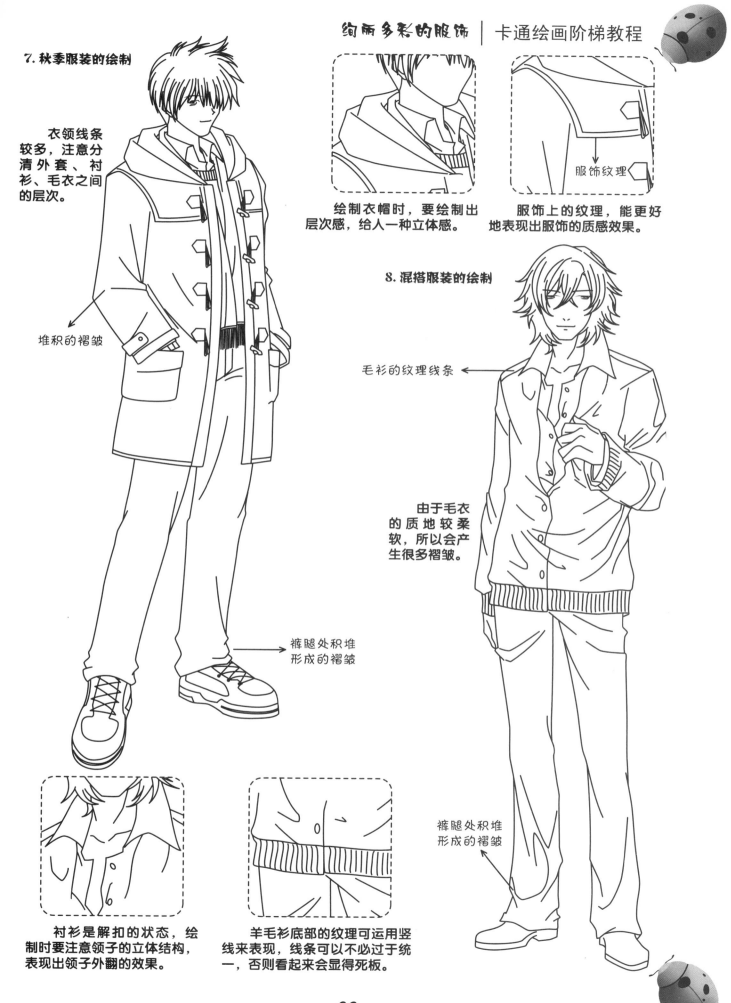

7. 秋季服装的绘制

衣领线条较多，注意分清外套、衬衫、毛衣之间的层次。

堆积的褶皱

绘制衣帽时，要绘制出层次感，给人一种立体感。

服饰纹理

服饰上的纹理，能更好地表现出服饰的质感效果。

8. 混搭服装的绘制

毛衫的纹理线条 ←

由于毛衣的质地较柔软，所以会产生很多褶皱。

裤腿处积堆形成的褶皱

衬衫是解扣的状态，绘制时要注意领子的立体结构，表现出领子外翻的效果。

羊毛衫底部的纹理可运用竖线来表现，线条可以不必过于统一，否则看起来会显得死板。

裤腿处积堆形成的褶皱

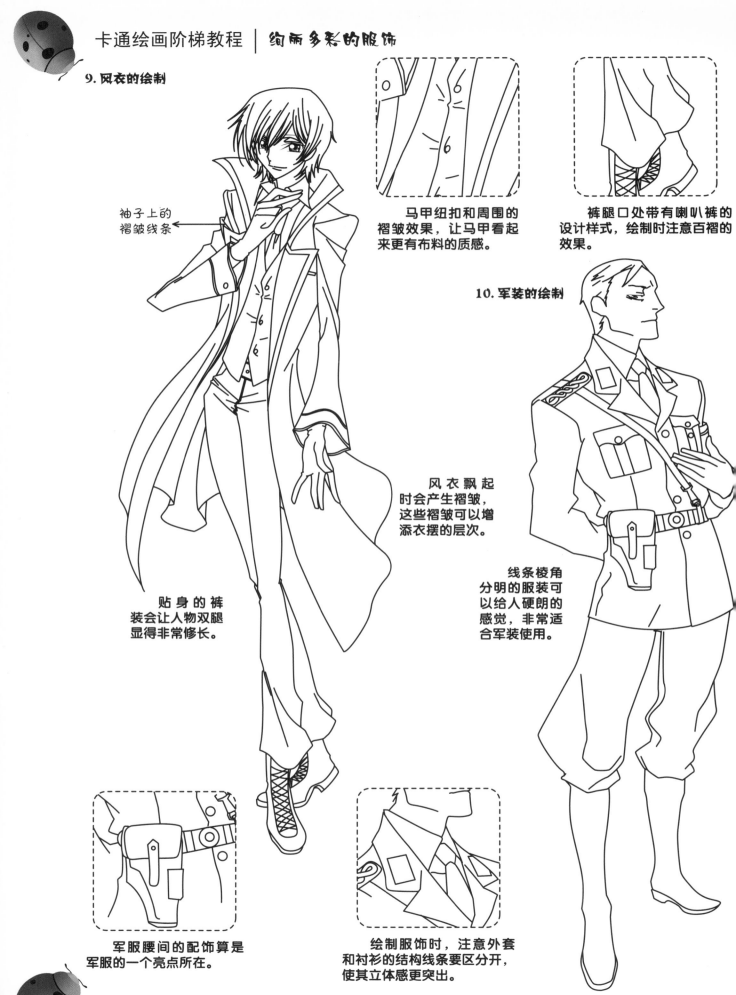

9.风衣的绘制

袖子上的
褶皱线条

马甲纽扣和周围的
褶皱效果，让马甲看起
来更有布料的质感。

裤腿口处带有喇叭裤的
设计样式，绘制时注意百褶的
效果。

10.军装的绘制

风衣飘起
时会产生褶皱，
这些褶皱可以增
添衣摆的层次。

贴身的裤
装会让人物双腿
显得非常修长。

线条棱角
分明的服装可
以给人硬朗的
感觉，非常适
合军装使用。

军服腰间的配饰算是
军服的一个亮点所在。

绘制服饰时，注意外套
和衬衫的结构线条要区分开，
使其立体感更突出。

四、古代及传统服饰的绘制

1. 古代便服的绘制

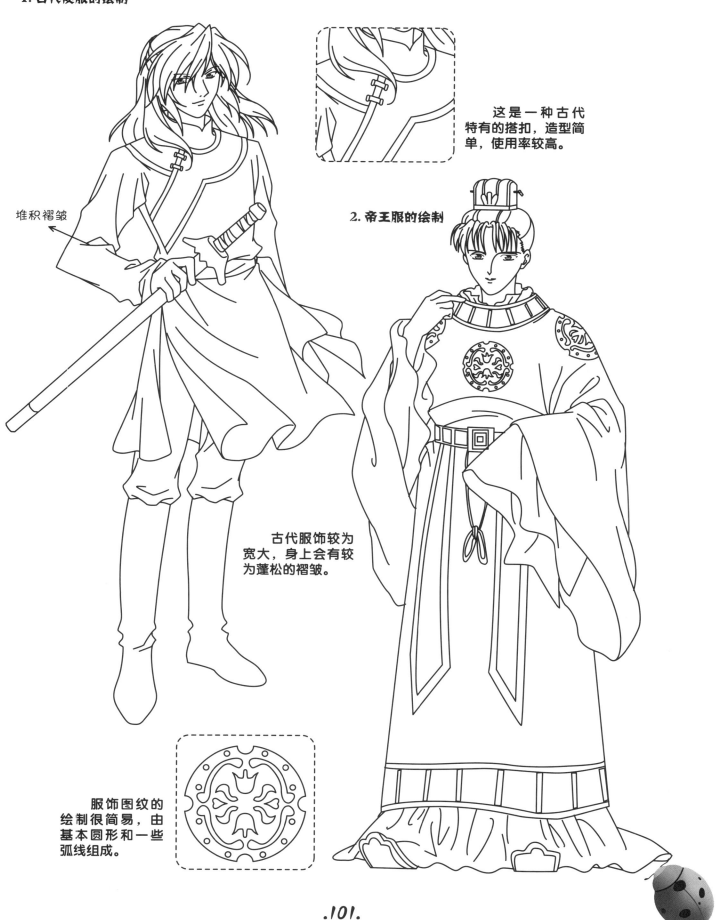

堆积褶皱

这是一种古代特有的搭扣，造型简单，使用率较高。

2. 帝王服的绘制

古代服饰较为宽大，身上会有较为蓬松的褶皱。

服饰图纹的绘制很简易，由基本圆形和一些弧线组成。

3.宫廷服饰的绘制

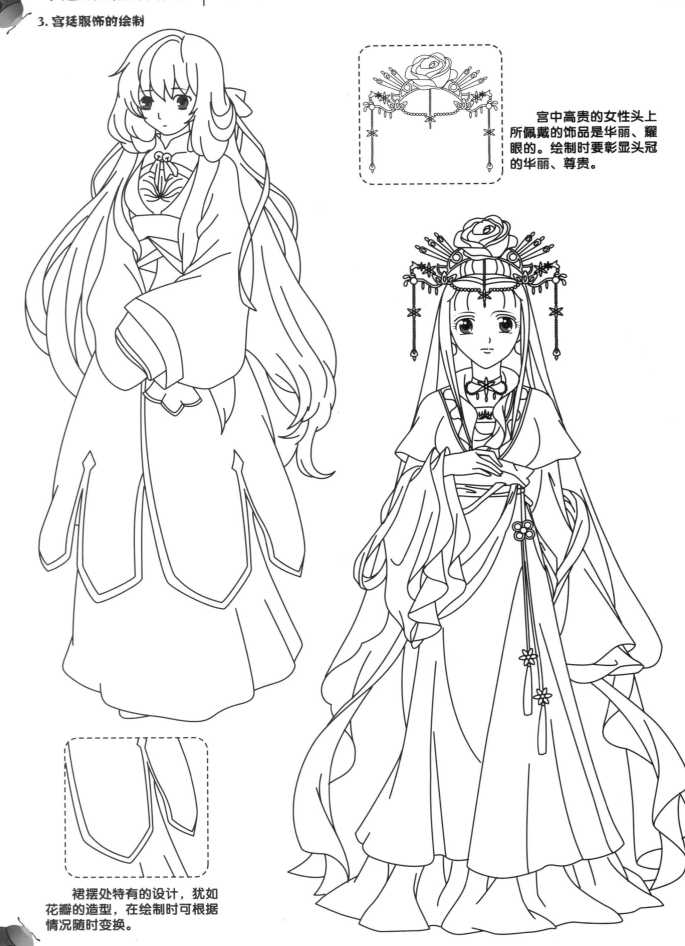

宫中高贵的女性头上
所佩戴的饰品是华丽、耀
眼的。绘制时要彰显头冠
的华丽、尊贵。

裙摆处特有的设计，犹如
花瓣的造型，在绘制时可根据
情况随时变换。

4. 唐装的绘制

注意丝带的重叠与褶皱的绘制。

宫廷服的裙子长可拖地，要注意裙摆垂于地面的效果。

唐装中特有的宽大袖子

5. 日式剑客服装的绘制

由于服饰宽松，而形成多层的褶皱，让服饰看起来更具层次感。

为了表现出服饰破烂的效果，可运用锯齿状的线条表现其效果。

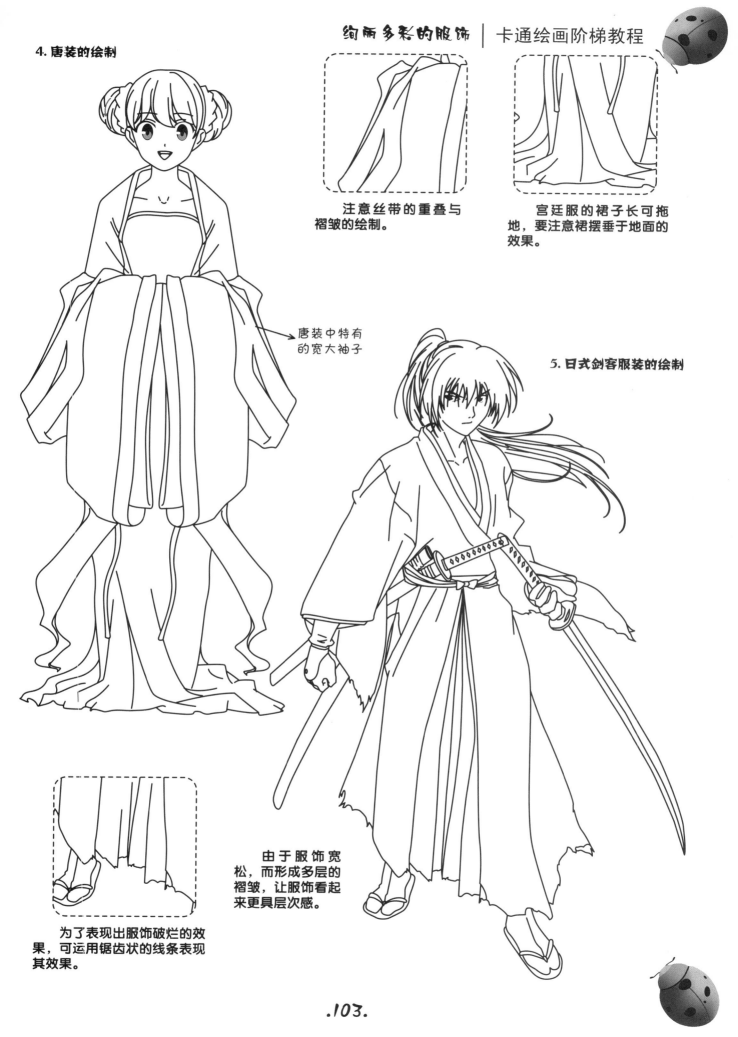

6.日式和服的绘制

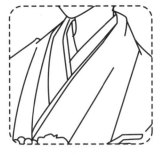

注意服饰的多层叠加，要绘制得有结构感，服饰与服饰之间的线条要分开绘制。

特有的人字拖鞋，注意拖鞋的结构。

垂吊褶皱

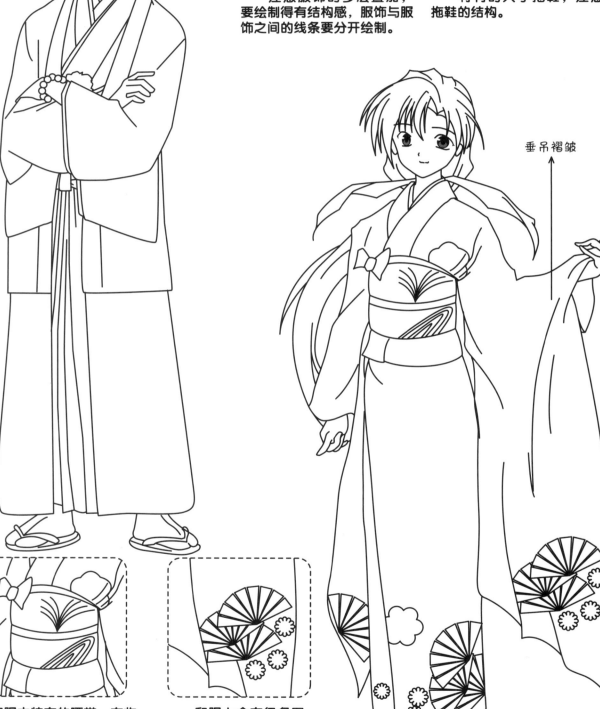

和服中特有的腰带，有收腰的效果以及装饰作用，种类也是多种多样。

和服上会有很多图案装饰，其中传统的图案比较常见。

7. 中式旗袍的绘制

旗袍是非常具有中国特色的衣服，非常贴身的设计，可以使旗袍完美地展现女孩的曲线美。

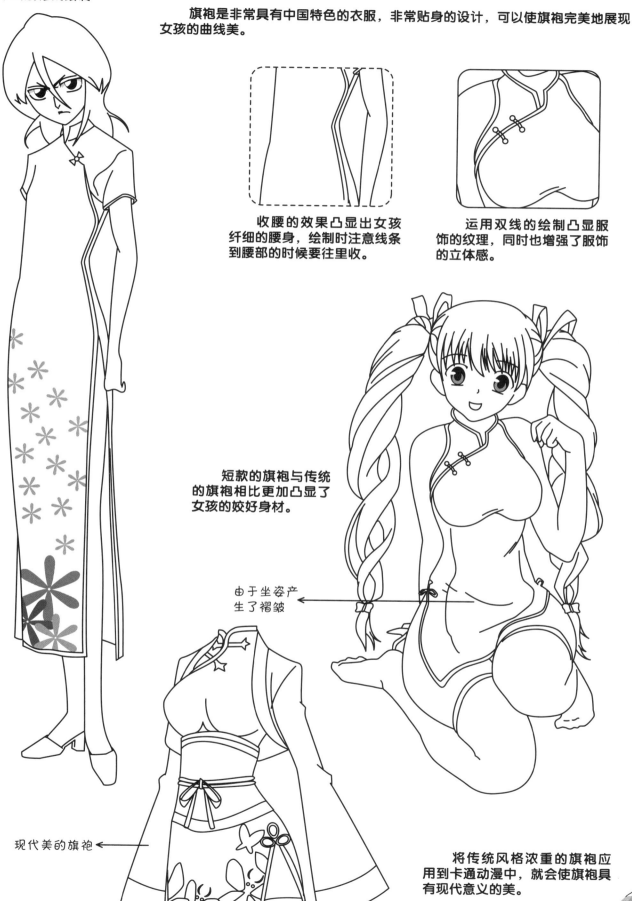

收腰的效果凸显出女孩纤细的腰身，绘制时注意线条到腰部的时候要往里收。

运用双线的绘制凸显服饰的纹理，同时也增强了服饰的立体感。

短款的旗袍与传统的旗袍相比更加凸显了女孩的姣好身材。

由于坐姿产生了褶皱

现代美的旗袍 ◄

将传统风格浓重的旗袍应用到卡通动漫中，就会使旗袍具有现代意义的美。

五、欧洲风格及特殊服饰的绘制

1. 骑士服装的绘制

骑士是欧洲中世纪时经过正式军事训练的骑兵，随着历史的演变，骑士逐渐成为一种荣誉称号。

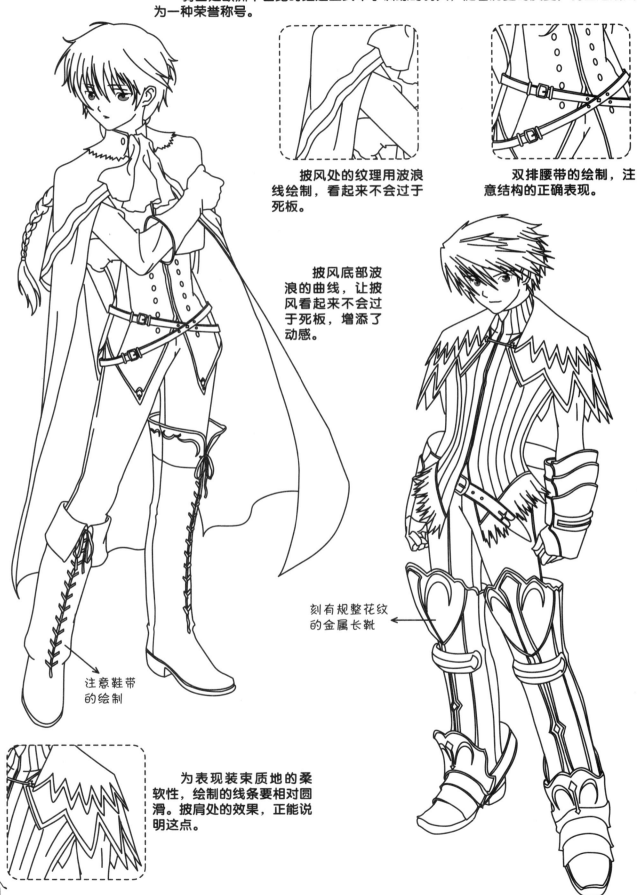

披风处的纹理用波浪线绘制，看起来不会过于死板。

双排腰带的绘制，注意结构的正确表现。

披风底部波浪的曲线，让披风看起来不会过于死板，增添了动感。

刻有规整花纹的金属长靴

注意鞋带的绘制

为表现装束质地的柔软性，绘制的线条要相对圆滑。披肩处的效果，正能说明这点。

2. 礼服的绘制

这件欧式礼服彰显了欧洲的贵族身份以及浓郁的历史色彩，对称式的浮雕花纹更是极其考究。

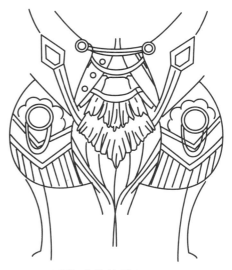

对称式的花纹给人一种奢华的感觉。

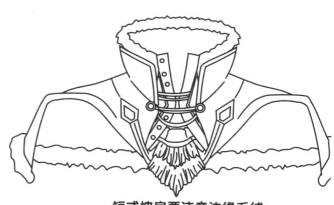

短式披肩要注意边缘毛绒的效果，可以运用不规则的折线来表现。

服饰上的花纹，犹如藤条植物蜿蜒盘旋在服饰上，看起来异常华丽。

3. 骑士服装的绘制

　　花纹式十字架，放在服饰上用来点缀，作为装饰使用。

　　服饰袖口的设计运用了蕾丝花边的效果，可以通过细小的曲线来表现其效果。

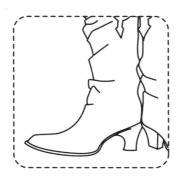

　　由于鞋子的质地很软，所以才会形成很多褶皱，绘制时要表现出来。

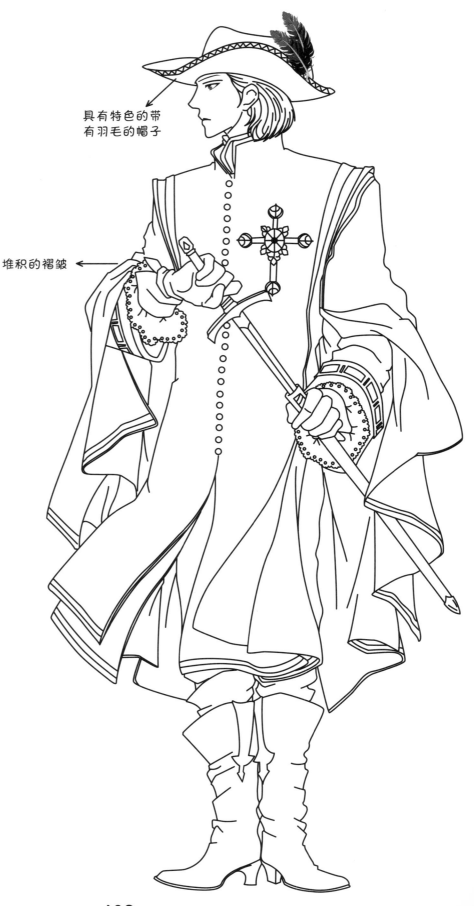

具有特色的带有羽毛的帽子

堆积的褶皱

4. 阴阳师服饰的绘制

阴阳师一般说来都具有某些神秘能力，阴阳师的服饰也就因此具有更多的神秘味道。

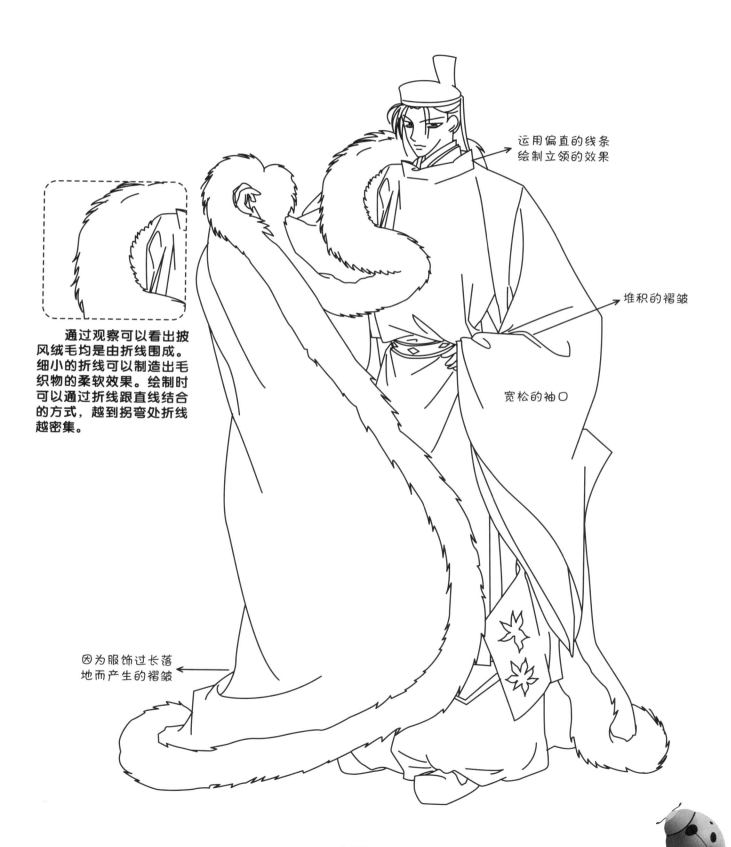

通过观察可以看出披风绒毛均是由折线围成。细小的折线可以制造出毛织物的柔软效果。绘制时可以通过折线跟直线结合的方式，越到拐弯处折线越密集。

运用偏直的线条绘制立领的效果

堆积的褶皱

宽松的袖口

因为服饰过长落地而产生的褶皱

5. 巫女服饰的绘制

这件巫女服领襟是左压右的设计，有一种古典的沉稳感觉。上衣收腰的设计代替了胸部下面的宽腰带，同样展示出了女性腰部的线条。

女孩没有过多的首饰修饰，简单地束起长发，从发际中露出白而纤细的脖颈，彰显出女性的动人和端庄圣洁的气质。

由于服饰过多地叠加，所以在绘制时要结构分明、有层次感。

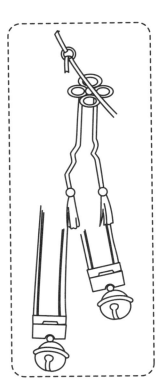

类似中国结的搭扣与大铃铛，给这件素气的巫女服增添了亮点。

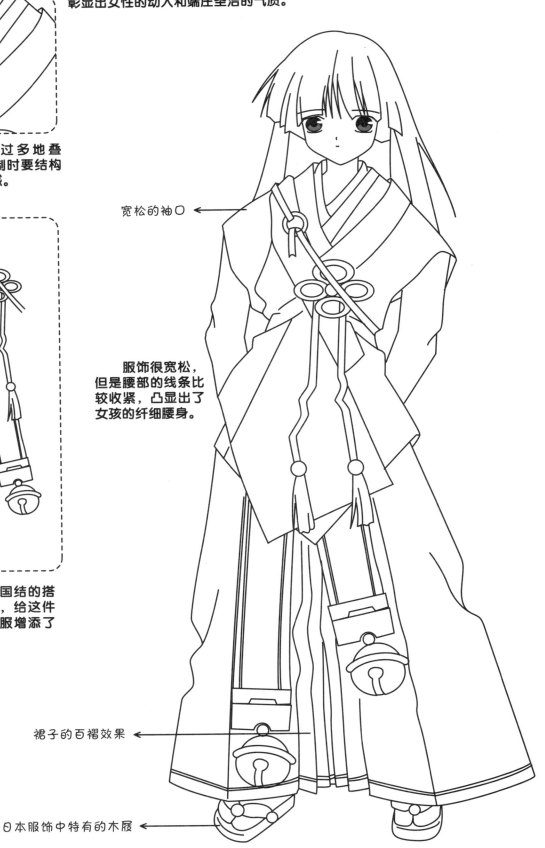

宽松的袖口 ◄───

服饰很宽松，但是腰部的线条比较收紧，凸显出了女孩的纤细腰身。

裙子的百褶效果 ◄───

日本服饰中特有的木屐 ◄───

第六章　不同类型角色特点

　　想要展现现代人物角色的特点，需要从多方面对角色进行综合表现，可以通过对角色动作、表情、服饰搭配等细节的刻画使人物形象更生动。

一、梦幻型角色特点

魔幻世界中的常见人物类型有女巫和精灵。女巫整体感觉机灵可爱，大大的帽子和长斗篷是她标志性的服饰。而精灵则给人一种小巧妖媚的感觉，尖耳朵以及奇异的服饰也是精灵形象的一大亮点。

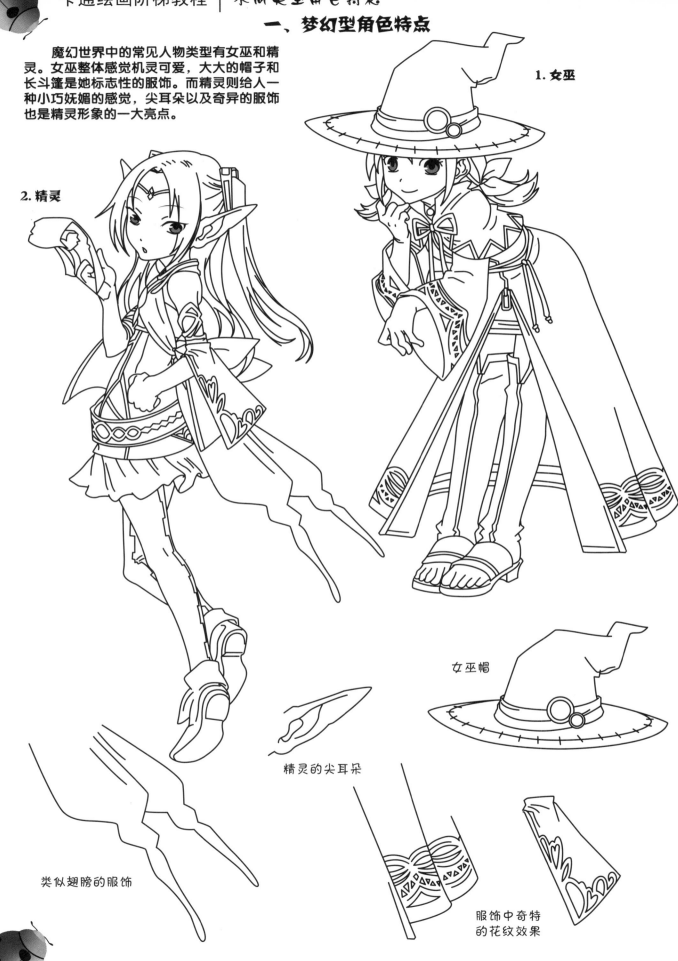

1. 女巫

2. 精灵

女巫帽

精灵的尖耳朵

类似翅膀的服饰

服饰中奇特的花纹效果

狐女最大的特点就是她那大大的耳朵和毛茸茸的尾巴。当然，为了体现其拥有的魔力，还可以配上魔法扫帚、魔法试剂等。

3. 魔法狐女

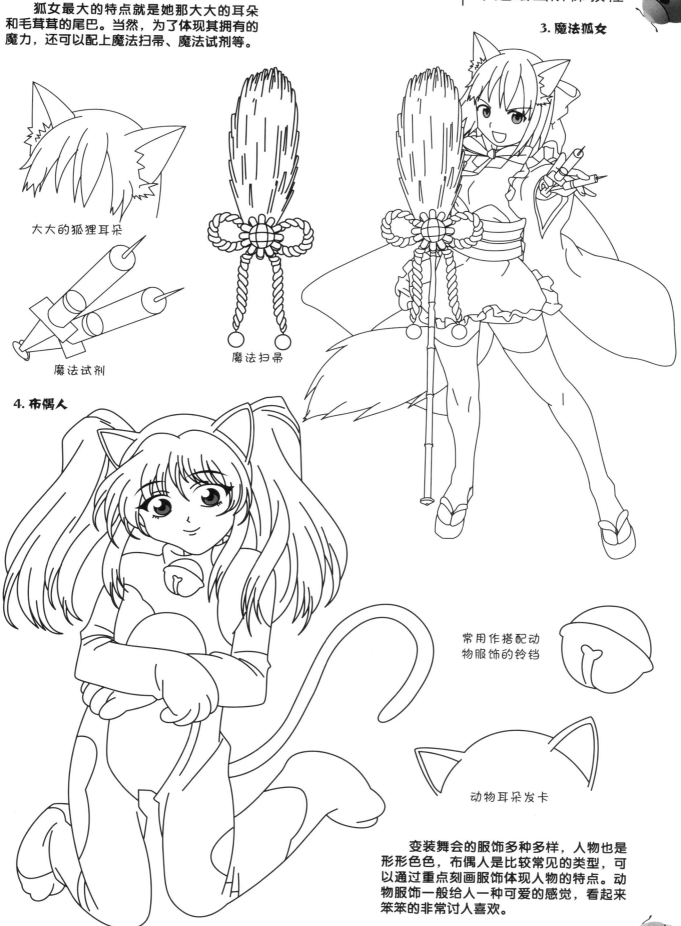

大大的狐狸耳朵

魔法试剂

魔法扫帚

4. 布偶人

常用作搭配动物服饰的铃铛

动物耳朵发卡

变装舞会的服饰多种多样，人物也是形形色色，布偶人是比较常见的类型，可以通过重点刻画服饰体现人物的特点。动物服饰一般给人一种可爱的感觉，看起来笨笨的非常讨人喜欢。

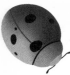

二、运动型角色特点

运动男孩头上戴着鸭舌帽增添了活力与运动感，手中的滑板也给人一种充满青春活力的印象。而街舞男孩多层服饰重叠的大胆穿法，体现人物独特的个性，既增加了服饰的层次感，也为人物的时尚感加分。

1. 运动男孩

宽松的运动服完全遮盖了人物的身体曲线，使人物充满运动风格。

2. 街舞男孩

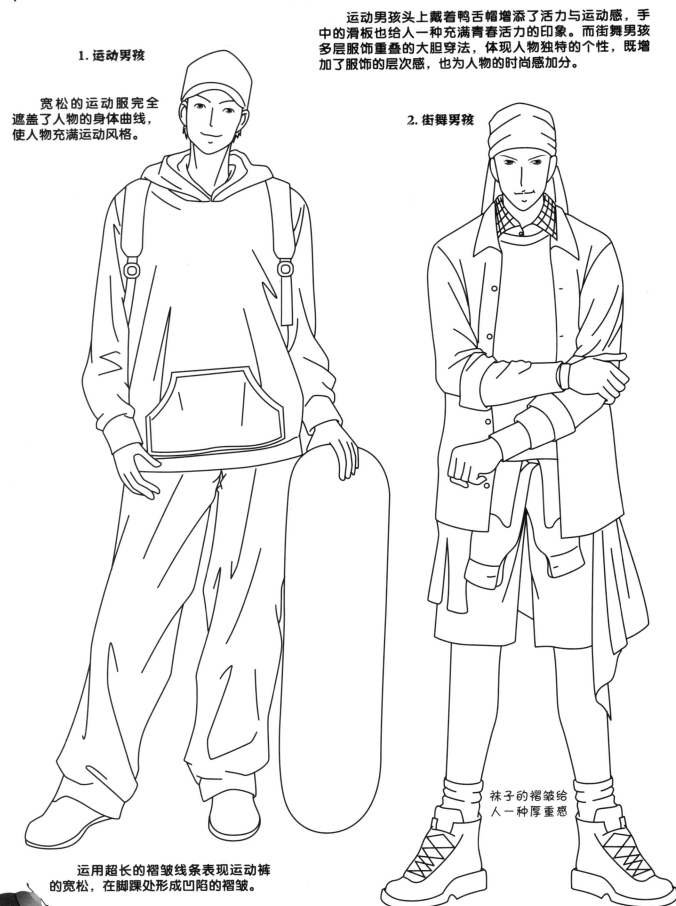

袜子的褶皱给人一种厚重感

运用超长的褶皱线条表现运动裤的宽松，在脚踝处形成凹陷的褶皱。

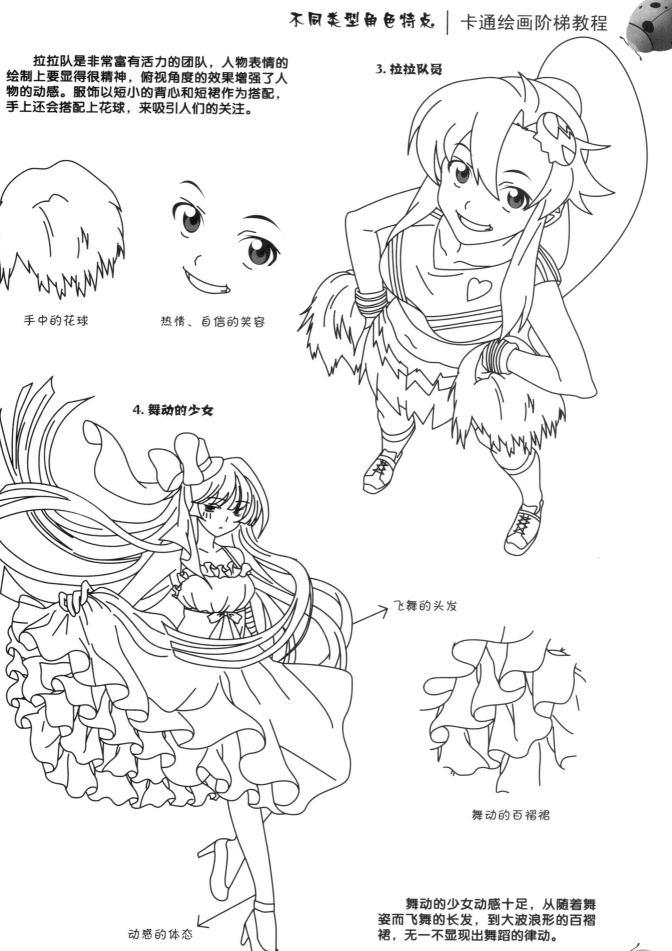

拉拉队是非常富有活力的团队，人物表情的绘制上要显得很精神，俯视角度的效果增强了人物的动感。服饰以短小的背心和短裙作为搭配，手上还会搭配上花球，来吸引人们的关注。

3. 拉拉队员

手中的花球

热情、自信的笑容

4. 舞动的少女

飞舞的头发

舞动的百褶裙

动感的体态

舞动的少女动感十足，从随着舞姿而飞舞的长发，到大波浪形的百褶裙，无一不显现出舞蹈的律动。

三、生活化角色特点

老年人的服饰一般是比较宽松的，悠哉的晚年生活让人物显得心宽体胖，适合比较休闲的服饰。在凸显的腹部周围绘制些褶皱线条，体现中老年男性腹部的体积感。

1. 居家老人

青松盆栽

胖胖的体型

宽松的裤子

养花的老爷爷

堆积的皱纹

装菜的手提袋

休闲凉鞋

买菜的老奶奶

常见的中老年妇女是比较居家的形象，穿着也比较休闲和宽松，服饰的面料多是较柔软的棉质面料。运用柔和的曲线绘制柔和的棉质裙子。

2. 活泼的学生

校园人物主要以学生为主，特点主要体现在服饰上，在绘制时可以重点通过人物的动作、表情、道具等进行表现。

3. 和蔼的家长

家长年纪都会稍微大些，让人感觉稳重、和蔼。在表现家长这一角色时，可以着重通过表情、服饰等来表现人物的性格特点。

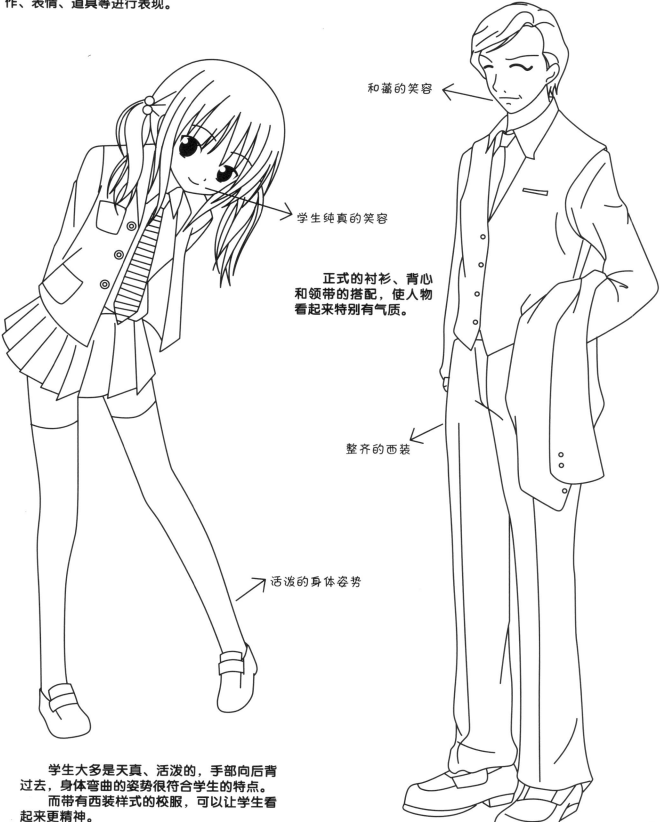

和蔼的笑容 ←

学生纯真的笑容

正式的衬衫、背心和领带的搭配，使人物看起来特别有气质。

整齐的西装

活泼的身体姿势

学生大多是天真、活泼的，手部向后背过去，身体弯曲的姿势很符合学生的特点。

而带有西装样式的校服，可以让学生看起来更精神。

四、职业型角色特点

穿着正装的公司职员，给人一种精神、干练的感觉。重点在于人物表情、动作等方面的表现。注意服饰不要过于花哨，但也不能过于死板。

1. 公司职员

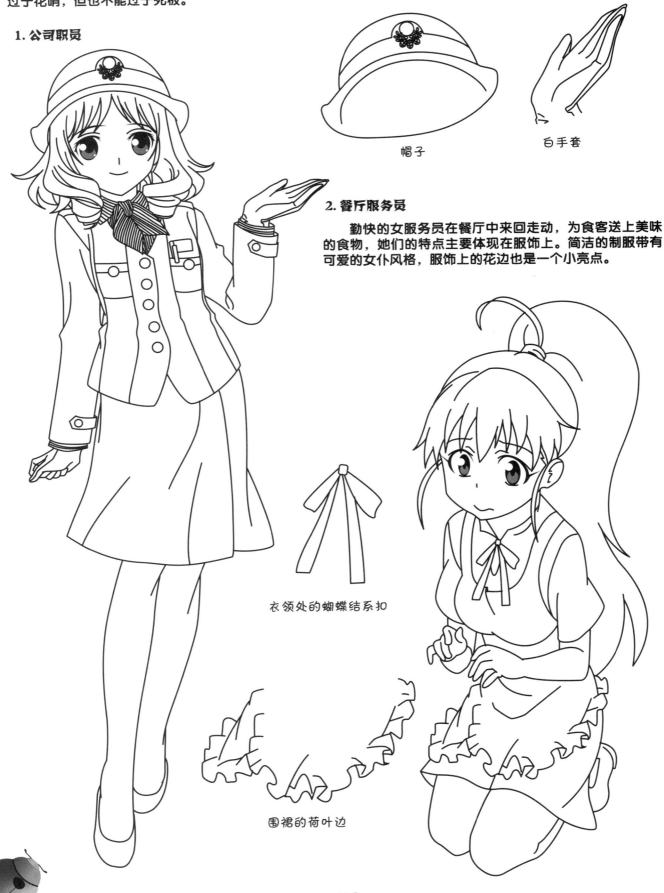

帽子

白手套

2. 餐厅服务员

勤快的女服务员在餐厅中来回走动，为食客送上美味的食物，她们的特点主要体现在服饰上。简洁的制服带有可爱的女仆风格，服饰上的花边也是一个小亮点。

衣领处的蝴蝶结系扣

围裙的荷叶边

3. 邮递员

　　送货的邮递员大多数是年轻的小伙子，他们的特点主要体现在人物轻快的动作和具有特点的服饰上。

4. 消防员

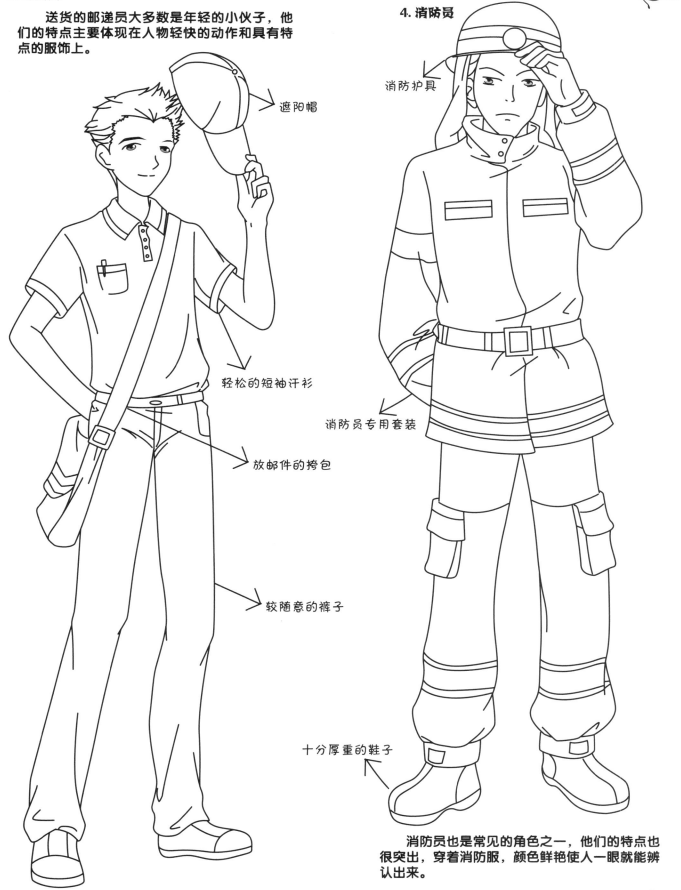

遮阳帽

消防护具

轻松的短袖汗衫

放邮件的挎包

消防员专用套装

较随意的裤子

十分厚重的鞋子

　　消防员也是常见的角色之一，他们的特点也很突出，穿着消防服，颜色鲜艳使人一眼就能辨认出来。

五、其他类型角色特点

1. 时装模特

有着时尚达人之称的阳光美少女，重点描绘她开朗的表情、时尚的服装以及包、腰带这些漂亮的饰品。

2. 中年店长

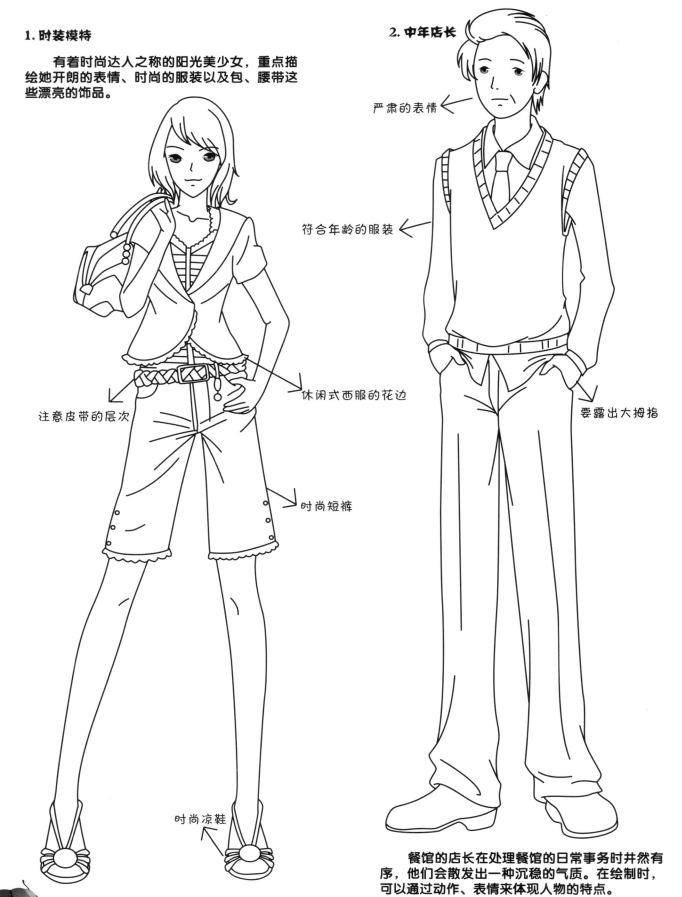

严肃的表情 ←

符合年龄的服装 ←

注意皮带的层次

休闲式西服的花边

时尚短裤

要露出大拇指

时尚凉鞋

餐馆的店长在处理餐馆的日常事务时井然有序，他们会散发出一种沉稳的气质。在绘制时，可以通过动作、表情来体现人物的特点。

第七章 场景的具体表现

　　背景是卡通不可缺少的一部分，卡通人物需要背景作为衬托才会显得完美，而且背景也是画面中烘托气氛、表达事件时间与地点等信息的重要部分。

一、场景的透视与自然元素

1. 绘制建筑的简易过程

建筑型的背景在动漫中比较常见，下面让我们通过一个简单的例子，一步一步来了解建筑的绘制过程。

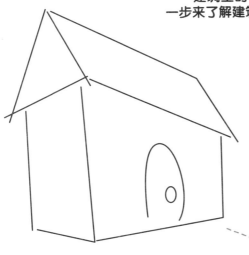

1. 先将构思好的建筑轮廓绘制出，这样可以明确建筑与纸张的比例关系和大概的视角。

2. 现在再来添加透视辅助线，在添加辅助线的同时，对上一步所绘制的简单草图进行适当的补充。

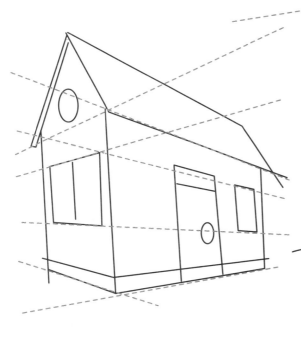

3. 将线条进行细致的调整，可通过尺子的辅助，绘制得笔直些。

4. 去除辅助线，仔细绘制出建筑的细节，这样建筑的基本草图即绘制完成。

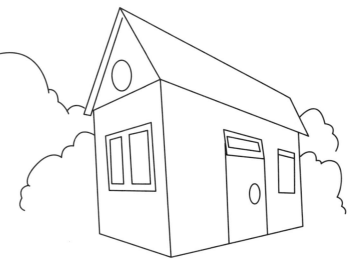

2. 绘制走廊的简易过程

室内场景的绘制方法同建筑的绘制过程基本相同，下面以走廊为例，学习室内场景的绘制方法。

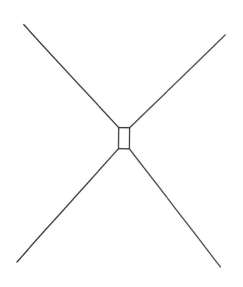

1. 先将构思好的场景轮廓绘制出来，通过一点透视的特点来绘制。

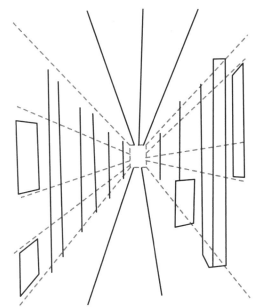

2. 现在再来添加透视辅助线，在添加辅助线的同时，对上一步所绘制的简单草图进行适当的补充。

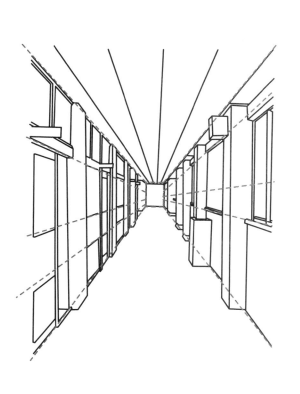

3. 对线条进行细致的调整，可通过尺子的辅助，绘制得笔直些。

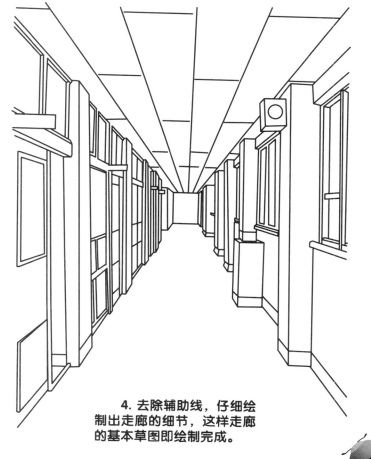

4. 去除辅助线，仔细绘制出走廊的细节，这样走廊的基本草图即绘制完成。

3. 自然植物的绘制方法

　　动漫中的树木、花草等自然植物会简化树叶、树干等细节，绘制时要在简化的过程中避免死板和单调。

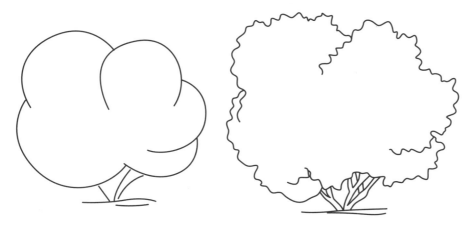

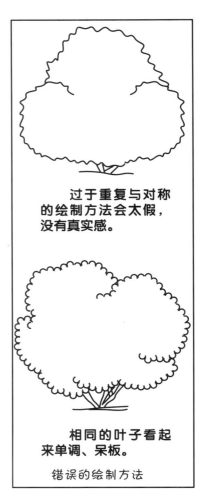

　　在绘制之前要先设计好植物的雏形，这样能帮助我们把握好植物的立体感和整体造型。

过于重复与对称的绘制方法会太假，没有真实感。

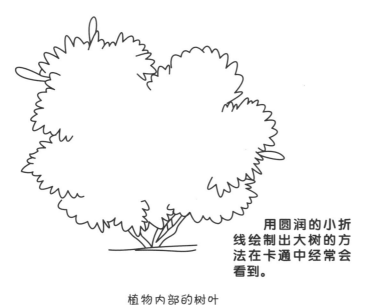

　　用圆润的小折线绘制出大树的方法在卡通中经常会看到。

相同的叶子看起来单调、呆板。

错误的绘制方法

植物内部的树叶可以增强立体感

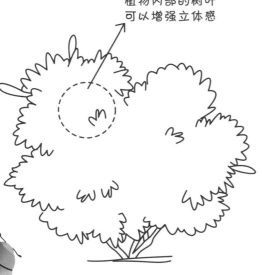

树叶、树枝的阴影可以增强立体感

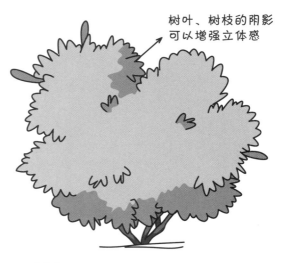

　　通过细节的修饰以及色彩的运用，可以增强植物的立体感。

4. 泥土的绘制方法

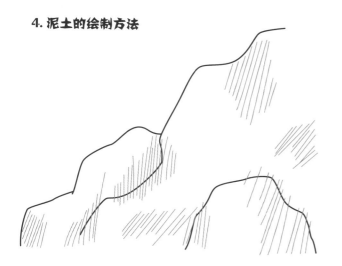

5. 石头的绘制方法

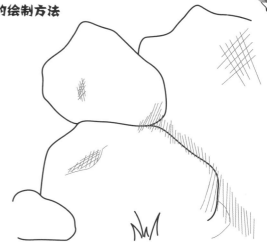

6. 树干的绘制方法

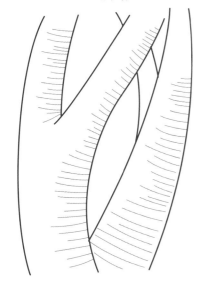 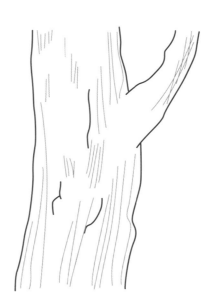 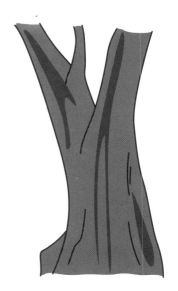

根据树枝走势用横线绘制出光滑树枝的质感。

运用竖线绘制出树皮粗糙的质感。

运用阴影以及色彩来体现出树皮的质感。

7. 鲜花的绘制方法

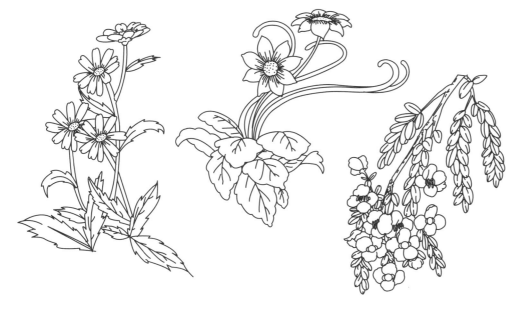

8. 自然风景的绘制方法

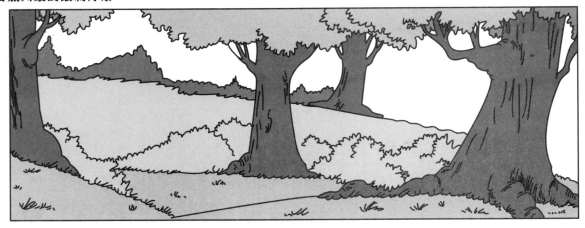

为了区别不同的植物，可以运用色彩的差异进行上色。还可以通过草的不同绘制方法加以区别。

9. 火焰的绘制方法

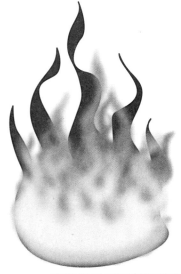

火焰的色彩要根据火苗的走势调节明暗。

10. 爆炸的绘制方法

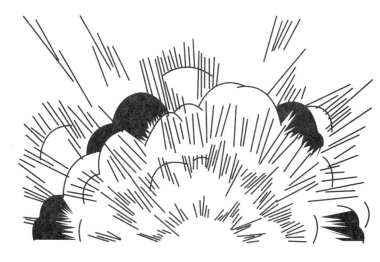

运用放射线绘制爆炸效果，注意爆炸烟雾的立体感和层次感。

11. 水面的绘制方法

水面的倒影要与水区分开，可以通过不同色彩来表现。

12. 闪电的绘制方法

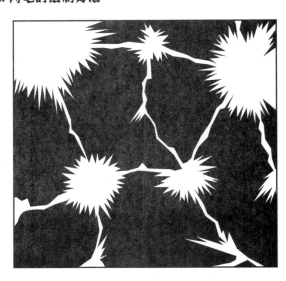

运用放射线和涂黑的绘制方法表现出闪电的效果。

13. 早晨、白天、黑夜的表现方法

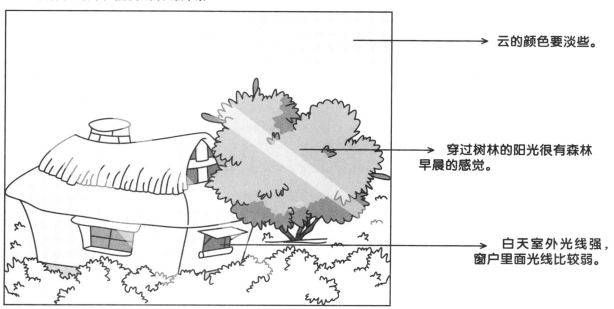

云的颜色要淡些。

穿过树林的阳光很有森林
早晨的感觉。

白天室外光线强，
窗户里面光线比较弱。

早晨

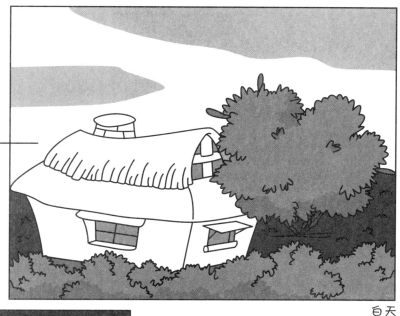

白天的时候，无论是天
空还是背景，都要增强对比
度，体现阳光强烈的效果。
可以通过色彩来表现。

白天

运用深色强调夜
晚天空的效果。

与深色的背景相比，亮起灯光
的窗户也能体现出夜晚的感觉。

阴影部分要涂黑。

黑夜

14. 四季的表现方法

背景中出现四季性的植物能够简单明确地体现出季节感，通过花瓣的飘落效果，让空气中充满花香的感觉，整体给人温暖的印象。

强烈的阳光和浓郁的树阴都是夏天的典型特征，将房屋、树木、天空的色彩调暗，凸显出日照的强烈。

为了表现出暴雨的效果，可以运用大量线条绘制出雨的效果，整个背景的颜色要柔和朦胧些，仿佛是在暴雨中看不清状况一样。

为凸显闪电的效果，可以先将场景整体变暗。而闪电运用白色的线条绘制，凸显出闪电的亮度。

二、特殊场景的情感表现

背景的作用不仅仅是表现时间与地点，它也可以表现感情、烘托气氛。下面我们学习如何运用背景体现人物的感情，并烘托各种气氛。

1. 梦幻类

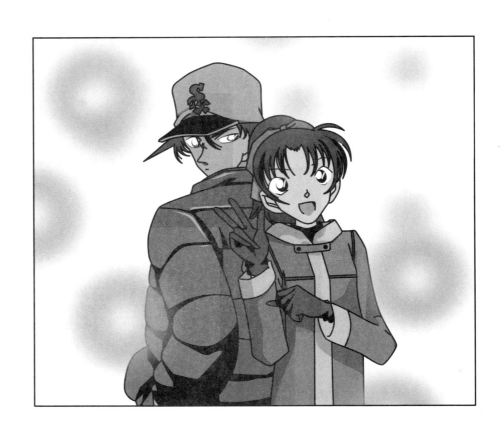

背景中加入雾霭效果后，气氛变得柔和，画面变得朦胧，给人梦幻般的感觉。

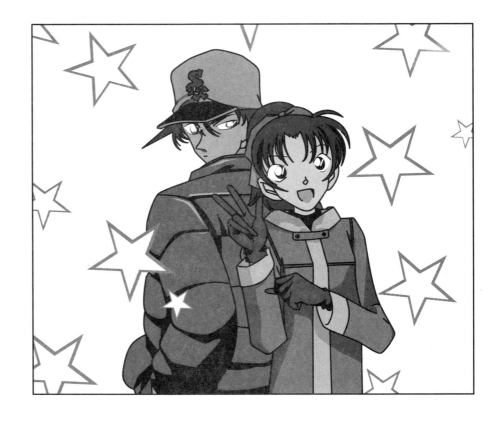

这种小型符号也可以制造出梦幻背景的效果，将不同大小的符号随机分布在画面上，是动漫中烘托气氛的常见手法。

2. 少女类

　　花朵不仅可以烘托气氛、制造浪漫效果，也常用于登场人物的背景点缀。伴随花朵背景出场的人物给人活泼可爱的印象，也体现出了人物愉快的心情。

　　花朵图案的添加也能让整个画面变得温馨，它常用于少女动漫中制造浪漫气氛的效果。

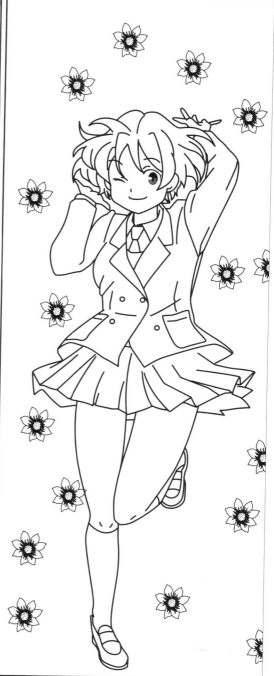

　　花朵最能表现少女情怀，给人温暖与阳光的感觉，在动漫中常有以大量花朵作为背景出现的画面。

3.强调类

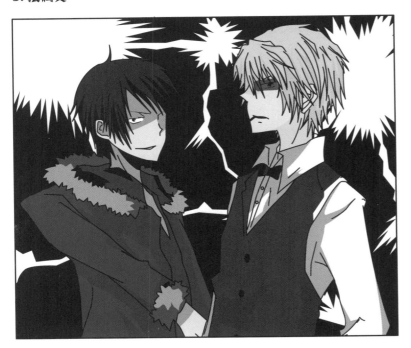

在表现激烈的情感时，将背景换成闪电，会增强情感的表现强度，在动漫中是比较常见的表现手法。

闪电背景也常用于表现吃惊、受到惊吓的人物的背景，表现人物备受打击的心情。

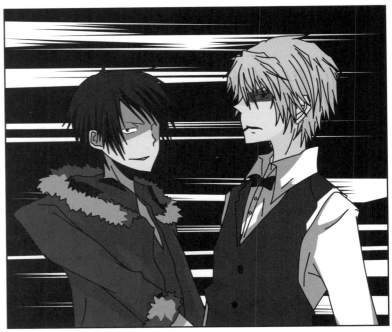

不仅闪电背景有强调感情的作用，这种流线型的背景也能够烘托出激烈的气氛。

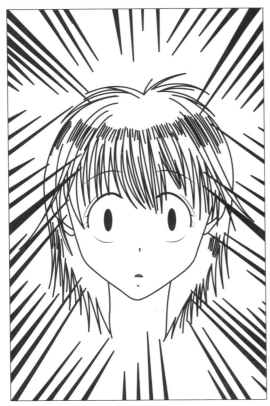

放射线也是动漫中常用的表现手法，它有极强的强调作用，让人忍不住将视线集中在人物或物体上。

4. 阴暗类

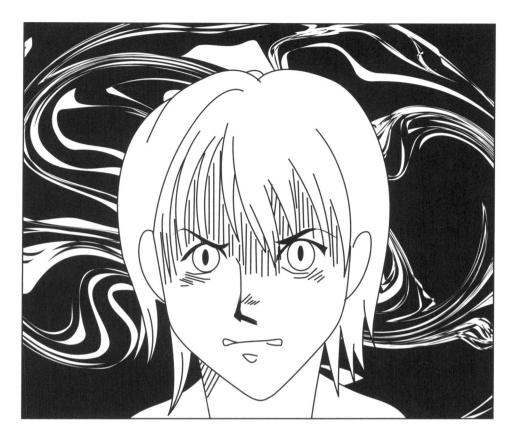

这种曲线状的背景能烘托出诡异阴暗的气氛，给人紧张恐怖的感觉。

这种效果还可以运用到人物的全身，使人物恐怖的感觉更加强烈。

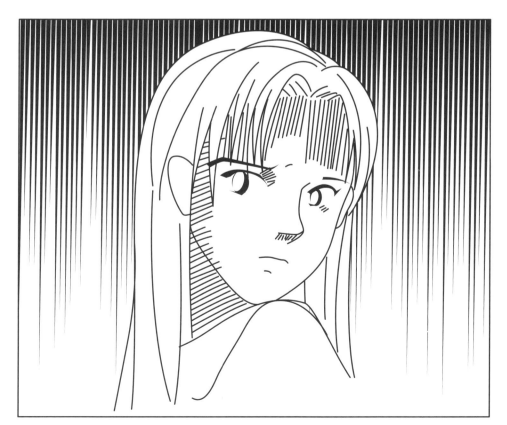

在烘托阴暗气氛时，运用浓密的竖排平行线也能够起到类似作用，能表达人物恐惧、忧郁、失落的心情。

三、Q版背景的绘制

在绘制Q版人物的时候，与人物搭配的背景也要Q版化。Q版背景与Q版人物的绘制要点相同，即简洁的线条与夸张的造型。

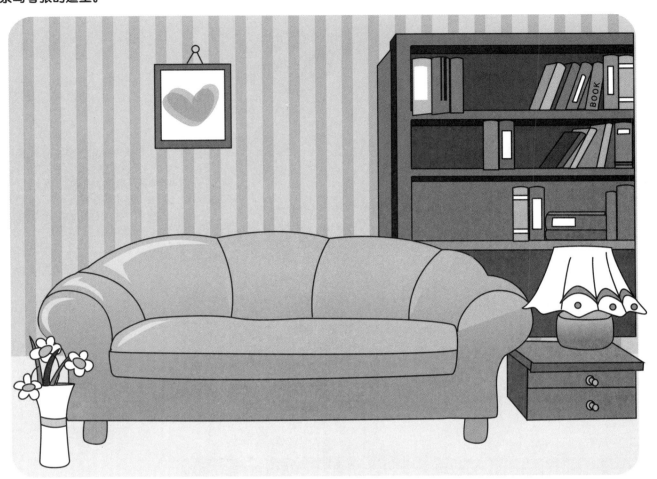

1. Q版的自然植物

写实背景是Q版背景绘制的基础，只要熟练掌握了写实背景的画法，便可以在写实背景的基础上发挥创意，变形出可爱的Q版背景。

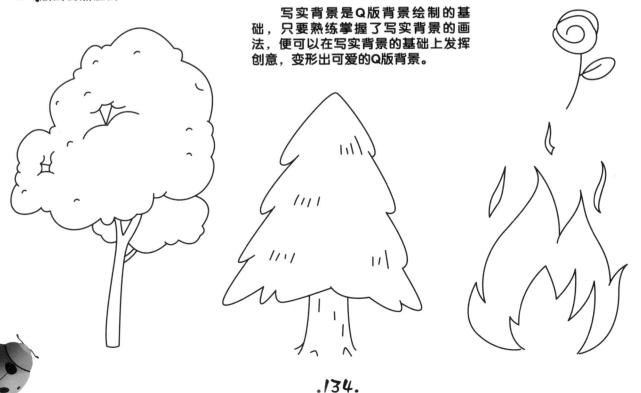

2. Q版的住宅房屋

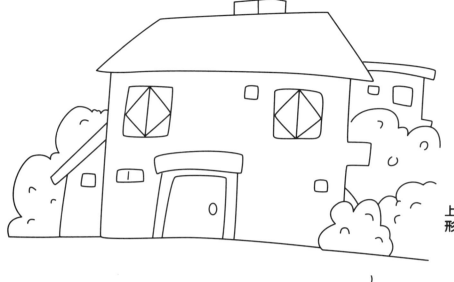

Q版的背景在结构和透视上都没有写实的背景严格，变形后的背景显得圆润可爱。

树木与其他景物的Q版化一样，抓住其特点后，夸张变形并简化线条。

3. Q版的楼房

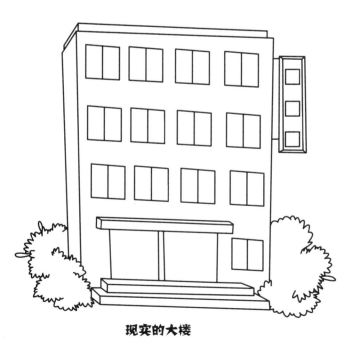

现实的大楼

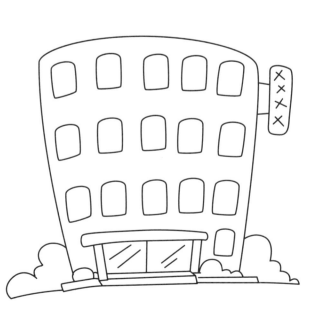

将线条简化、圆润，加上一些招牌广告等很有商业大厦的感觉。

四、场景道具质感的表现

1. 木制品的质感

木质的圆形木盾，为了体现出木质的感觉，在绘制时会在木盾的周围用线条表现出木头的纹理。

木锤的绘制与木盾的表现方式一样，运用线条描绘木头的纹理。而木锤两边运用锯齿的线条表现木头粗糙的质感。

桌椅的设计不是很复杂，也是建立在常见桌椅形态的基础上。在细节方面也可以加入个性化的元素。

被砍下的树枝，常常放在场景中作为装饰。注意因为是木头，所以树干要绘制出它的质感，并用阴影表现明暗关系。

2. 金属制品的质感

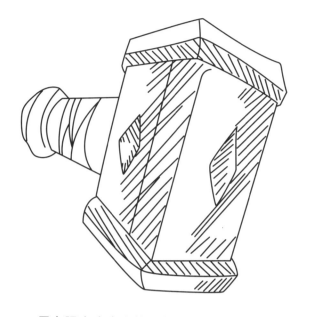

具有强大攻击力的大铁锤，首先设计出个
性化的造型，然后添加一些有特色的细节，最
后绘制出金属的质感。可以运用线条的排列体
现金属的光泽。

菱形的飞镖，一般数量为一对或
几对，作用是偷袭。注意绘制飞镖的
手柄和金属的质感。

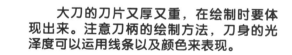

大刀的刀片又厚又重，在绘制时要体
现出来。注意刀柄的绘制方法，刀身的光
泽度可以运用线条以及颜色来表现。

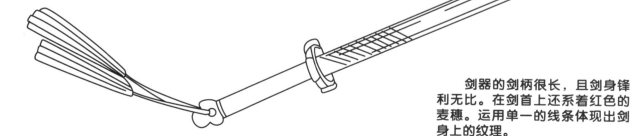

剑器的剑柄很长，且剑身锋
利无比。在剑首上还系着红色的
麦穗。运用单一的线条体现出剑
身上的纹理。

3. 生活用品的质感

用来盛食物的碗，可以在腕上绘制些花纹，使它看起来不太单调，碗里绘制些面条，看起来就更逼真了。

盛酒用的敞口碗，这种碗一般碗口都很宽阔，便于大口饮酒。注意表现碗的明暗效果以及酒水的效果。

常用的餐具筷子，一般用两根木条做成，下面是用来放筷子的筷架。

茶壶或酒壶，可以在壶身上绘制些花纹，看起来更好看些。注意壶把的弧度，线条要自然流畅。

玻璃酒杯，一般常用于就餐或者晚宴，要绘制出玻璃杯的透明感还有杯子的高光。

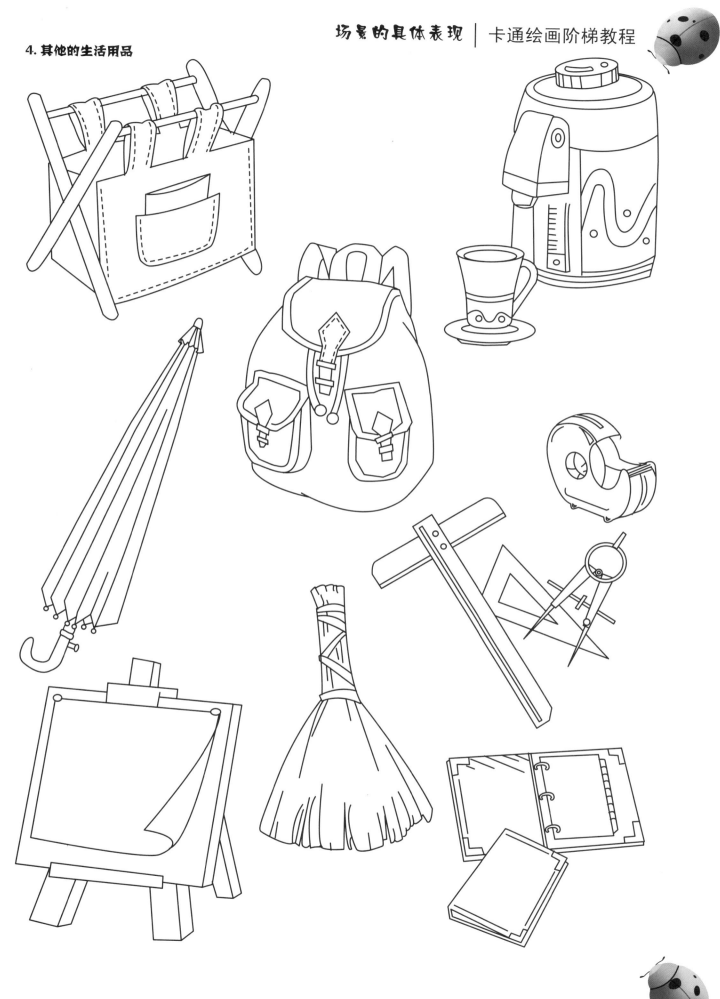